新手漫畫
技法教程

COMICSNETSKISHIONDUIG

零基礎Q版漫畫入門

新手漫畫技法教程
零基礎Q版漫畫入門

出　　　版／楓書坊文化出版社
地　　　址／新北市板橋區信義路163巷3號10樓
郵政劃撥／19907596　楓書坊文化出版社
網　　　址／www.maplebook.com.tw
電　　　話／02-2957-6096
傳　　　真／02-2957-6435
作　　　者／C‧C動漫社
港澳經銷／泛華發行代理有限公司
定　　　價／350元
初版日期／2023年2月

國家圖書館出版品預行編目資料

新手漫畫技法教程：零基礎Q版漫畫入門
/ C‧C動漫社作. -- 初版. -- 新北市：楓書
坊文化出版社, 2023.02　面；　公分

ISBN 978-986-377-826-4 (平裝)

1. 漫畫　2. 繪畫技法

947.41　　　　　　　　　111020126

前　言　FOREWORD

　　《新手漫畫技法教程》是專門為零基礎的漫畫愛好者所準備的一套入門書，共有三本，涵蓋基礎、古風、Q版三大主題，以豐富的教學經驗和當下最流行的案例帶領初學者瞭解什麼是漫畫，並一步步畫出心中的漫畫人物。

　　《新手漫畫技法教程──零基礎Q版漫畫入門》採用最新的Q版案例進行講解，步驟簡單、清晰，由淺入深直擊繪畫要點：Q版人物的頭部、身體、服飾、動作、道具及場景，最後還加入Q版小動物的教程，是本既全面又豐富的漫畫題材書。

C.C動漫社

CONTENTS 目 錄

Q版人物動作的經典案例

Q版道具大組合

Q版小動物和場景的繪製

第 **1** 章

在Q版的人物中，有著各種變形臉型及誇張表情，不同的臉型和五官搭配會帶來不同的表情變化。本章將對Q版人物的頭部繪製進行詳細的講解。

Q版漫畫的
核心從找準
頭部開始

1.1 繪製頭部的祕訣

繪製Q版人物時,頭部是最受關注的,也是漫畫作者最需要下功夫的部分。

1.1.1 Q版人物的臉型要點

在將普通人物的面部變成可愛的Q版時,需要抓住人物的特點來進行變形。

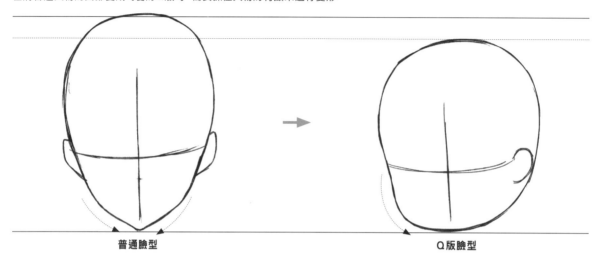

普通臉型 　　　 Q版臉型

> 從普通人物轉換成Q版時,可以發現人物的頭部變化很大,基本上是完全變形。以幾何圖形來看的話,完全可以把普通人物的頭部看成三角形,Q版人物則基本上是圓形。

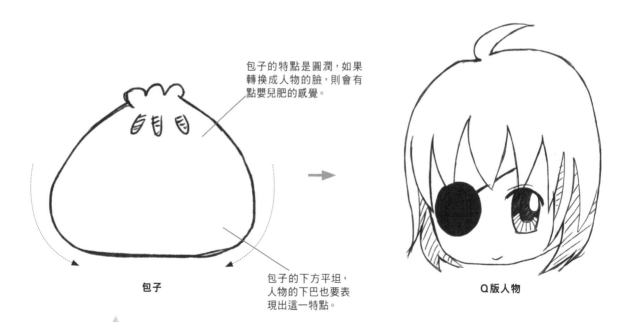

包子的特點是圓潤,如果轉換成人物的臉,則會有點嬰兒肥的感覺。

包子

包子的下方平坦,人物的下巴也要表現出這一特點。

Q版人物

> 包子臉的Q版人物常會出現兩腮微微突出,看上去相當可愛。省略的下巴要像繪製包子那樣以平坦的線條來表現。

1.1.2 不同風格的Q版臉型

風格不同,Q版人物的臉型也會不同。下面就一起來瞭解繪製不同風格的Q版人物時,該注意哪些要點。

普通人物的頭部

當我們將普通人物的頭部變形成不同風格的Q版人物時,過程中該注意哪些要點?人物的特點、面部變化又要如何呈現呢?

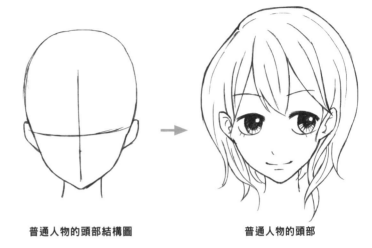

普通人物的頭部結構圖　　　　普通人物的頭部

Q版臉型

嘴的位置在下巴上,這種臉型的Q版可以直接省略嘴巴。

臉有點圓,臉頰比較有弧度,眼睛也比較圓,嘴巴剛好在下巴線上。

有下巴的Q版人物,雖然下巴有弧度,但不會像普通人物那樣有明顯的突出。

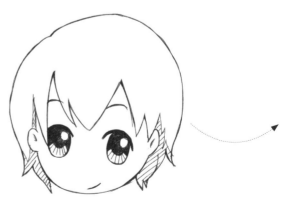

圓頭的人物不光是眼睛呈圓形,弱化的下巴也成了乾淨的弧線,且腮部並不突出。

1.1.3 Q版人物的髮型

Q版人物也有多種髮型,但相對於普通人物來說要簡化許多。現在就來看一下繪製Q版人物頭髮的要點。

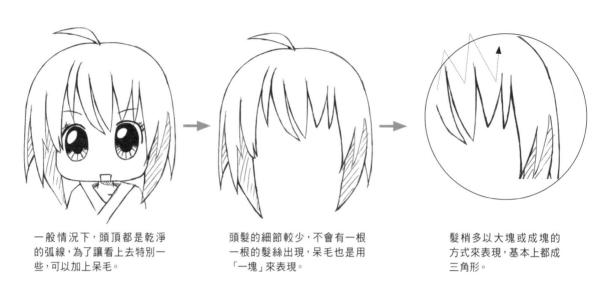

一般情況下,頭頂都是乾淨的弧線,為了讓看上去特別一些,可以加上呆毛。

頭髮的細節較少,不會有一根一根的髮絲出現,呆毛也是用「一塊」來表現。

髮梢多以大塊或成塊的方式來表現,基本上都成三角形。

各種 Q 版髮型

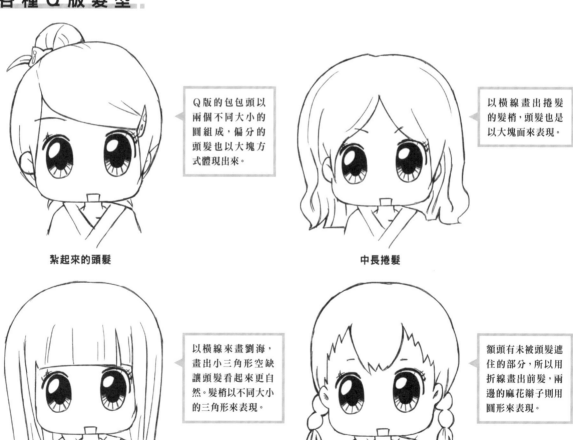

Q版的包包頭以兩個不同大小的圓組成,偏分的頭髮也以大塊方式體現出來。

紮起來的頭髮

以橫線畫出捲髮的髮梢,頭髮也是以大塊面來表現。

中長捲髮

以橫線來畫瀏海,畫出小三角形空缺讓瀏海看起來更自然。髮梢以不同大小的三角形來表現。

中長直髮

額頭有未被頭髮遮住的部分,所以用折線畫出前髮,兩邊的麻花辮子則用圓形來表現。

麻花辮子

1.1.4 誇張的Q版表情

以五官和表情變化來表現人物的各種狀態和情緒。Q版人物的表情大多以誇張的方式來表現，以突出人物的性格特點。

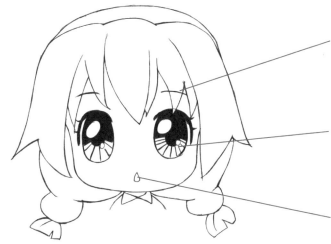

眉毛的變化表現了人物是否高興，或者有其他情緒。

眼睛的變化最大，可以畫成很多形狀來展現人物的心情。

相對眼睛來說嘴型的變化較少，Q版人物的嘴巴一般都不會表現得太大。

不同的 Q 版表情

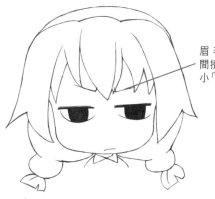

眉毛向中間擠，像打小「√」。

生氣時上眼瞼向下拉，用橫線來表現人物無語或生氣的情緒。

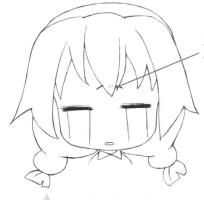

眉毛向中間擠，以短線畫出。

哭泣時用橫線表現閉著的眼睛，用兩條線來表現誇張的眼淚。

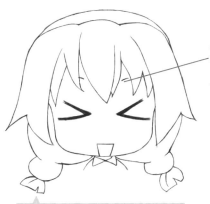

與哭時的眉毛方向相反，類似倒著的「八」，要注意線不能太長。

高興、興奮時，常常用「ＸＤ」的方式來表現開心的狀態。

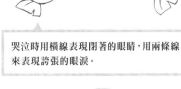

呆住時，眉毛表現得平靜，與小眼睛很相配。眉毛仍用短橫線來表現。

因某件事或某種場面而呆掉時，可用兩個長點畫出瞳孔縮小的表情。

1.2 從臉型區分Q版人物

用不同畫風塑造出不同感覺。Q版人物有各種臉形，如常見的包子臉、三角臉，還有方形臉等。

1.2.1 可愛的包子臉畫法

包子臉顧名思義就應該是圓形的。繪製時，一定要將臉形畫圓哦！

1 先觀察包子外形，以得出大概的形狀。

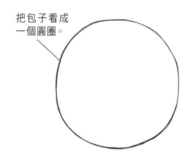

把包子看成一個圓圈。

2 畫個圓圈作為基本形狀，輔助臉型的繪製。

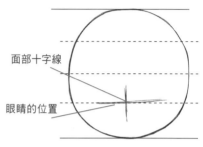

面部十字線

眼睛的位置

3 把圓分成四份，畫出面部十字線。

4 畫出前額的頭髮。

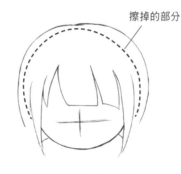

擦掉的部分

5 畫出頭頂的頭髮。擦掉被遮擋的部分。

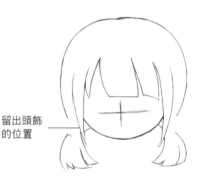

留出頭飾的位置

6 在下方畫出紮起的頭髮。

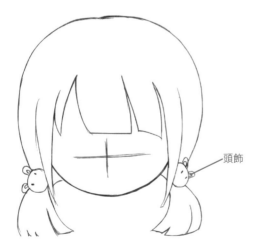

頭飾

7 畫出可愛的頭飾。

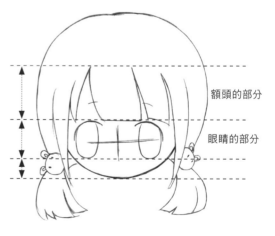

額頭的部分

眼睛的部分

8 根據十字線畫出眼睛。

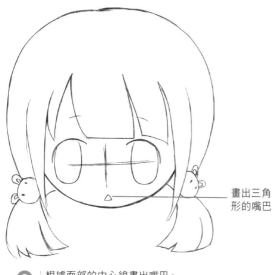

畫出三角
形的嘴巴

9 根據面部的中心線畫出嘴巴。

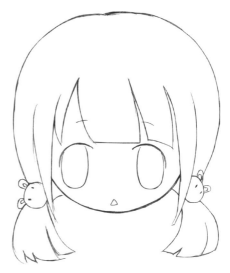

10 去掉十字線以方便接下來
對面部進行細化。

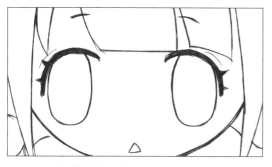

11 細化眼睛線條，添加睫毛；
用圓圈畫出瞳孔及高光。

12 用排線畫出瞳孔裡的灰度，用相同的方法逐步增加眼睛上半部的灰度。
瞳孔的灰度相對略深。

細化

13 一直加到眼睛的灰度呈黑色，
再細化眼睛留白的地方。

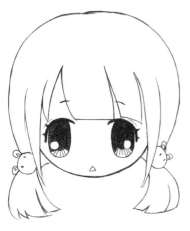

14 面部完成後再看看整體的效果。

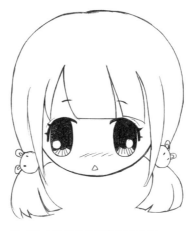

15 用斜線畫出臉紅的效果。

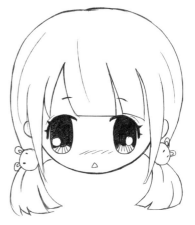

16 畫出頭髮的細節。

17 根據頭髮形狀畫出陰影的輪廓線。

18 用排線畫出陰影，讓頭髮更有層次。

19 逐步增加頭髮的陰影。

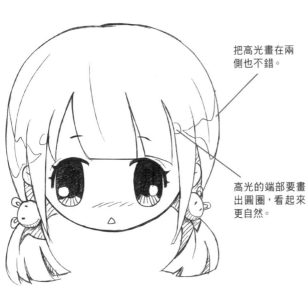

把高光畫在兩側也不錯。

高光的端部要畫出圓圈，看起來更自然。

20 畫出頭髮的高光，讓人物更Q。完成。

TIP

梳著包包頭、有著包子臉的人物造型

1.2.2 有著錐子臉的Q版人物

Q版中的三角臉就是下巴變形。包子臉的下巴弱化後就消失了,但三角臉的Q版人物還有下巴。

1 先畫個三角形。

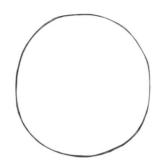

2 再畫個圓,作為基本形狀。

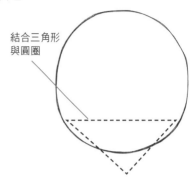

結合三角形與圓圈

3 將三角形放在圓圈下面作為臉的輔助。

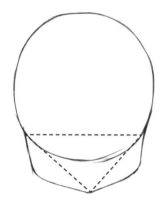

4 根據三角形畫出臉部輪廓,要記得保留三角形的特徵。

銜接處就是耳朵的位置

5 去掉三角形,用半圓畫出耳朵。

十字線

6 去掉多餘的圓圈部分,畫出面部十字線。

前額頭髮的表現

7 畫出前額的頭髮。耳髮畫長一點會更可愛。

髮旋的位置

8 根據頭頂輪廓畫出後面的頭髮。

9 去掉頭頂的輪廓線,使畫面更加乾淨,方便接下來的繪製。

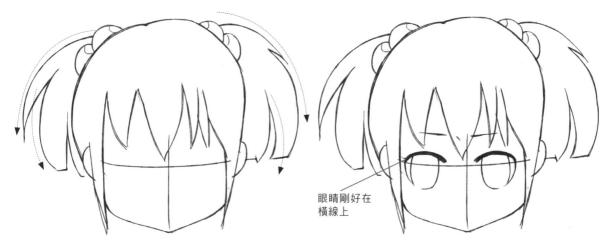

10 | 根據頭髮的輪廓畫出紮在頭頂的頭髮。

11 | 根據十字線畫出眼睛的輪廓，左右眼睛要位於同一條直線上。

眼睛剛好在橫線上

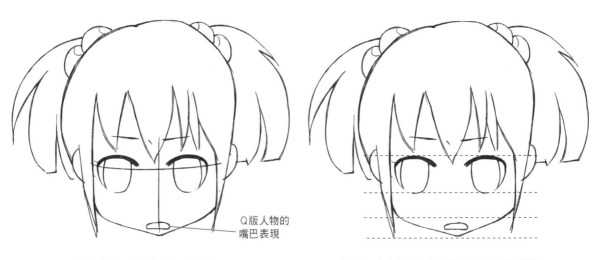

12 | 根據面部中心線畫出嘴巴。

Q版人物的嘴巴表現

13 | 去掉十字線方便接下來的面部細化。

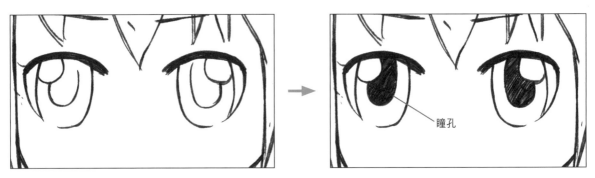

瞳孔

14 | 細化眼睛細節。用圓圈畫出瞳孔及高光，完成後再用密集的排線畫出瞳孔的灰度。

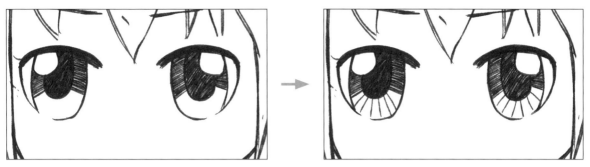

15 根據眼睛的輪廓用排線圍繞瞳孔畫出眼睛的灰度，要與瞳孔的灰度有所區別，
才能表現出眼睛的通透感。

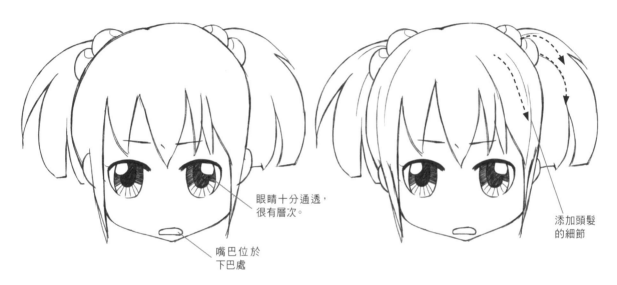

眼睛十分通透，
很有層次。

嘴巴位於
下巴處

添加頭髮
的細節

16 完成面部後再來看看整體的效果。

17 根據頭髮走向畫出細節。

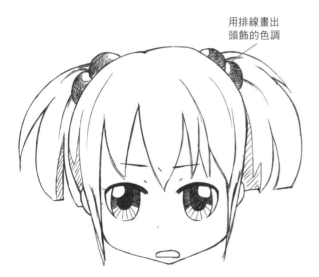

用排線畫出
頭飾的色調

18 畫出頭髮陰影及頭飾的灰度。球狀的頭飾
用排線畫出灰度會更有立體感。

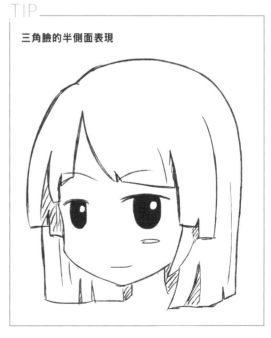

TIP

三角臉的半側面表現

1.2.3 經典的方形臉

Q版中的方形臉就是下巴變形，三角臉會有尖尖的下巴，而方形臉就是把三角臉的尖下巴去掉。

1 | 先畫個長方形。

2 | 再畫個圓，作為基本的形狀。

將長方形和
圓形相結合

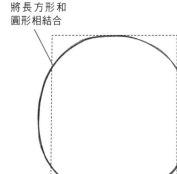

3 | 結合長方形與圓作為輔助。

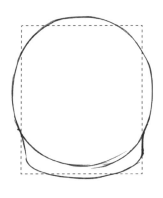

4 | 根據長方形畫出臉部輪廓，
要記得保留長方形的特徵。

衛接處就是
耳朵的位置

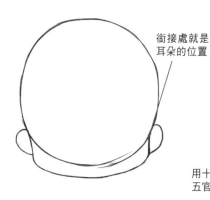

5 | 去掉長方形用半圓畫出耳朵。

用十字線標出
五官的位置

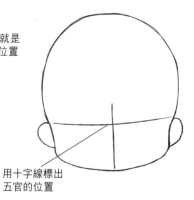

6 | 去掉圓圈多餘的部分，
畫出面部十字線。

7 | 畫出前額頭髮，耳髮長一些
會更可愛。

8 | 根據頭頂的大致輪廓畫出
後面的頭髮。

畫出蝴蝶結
作為頭飾

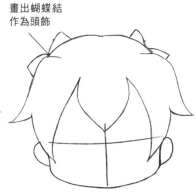

9 | 去掉頭頂的輪廓線讓畫面乾淨
些，方便接下來的繪製。

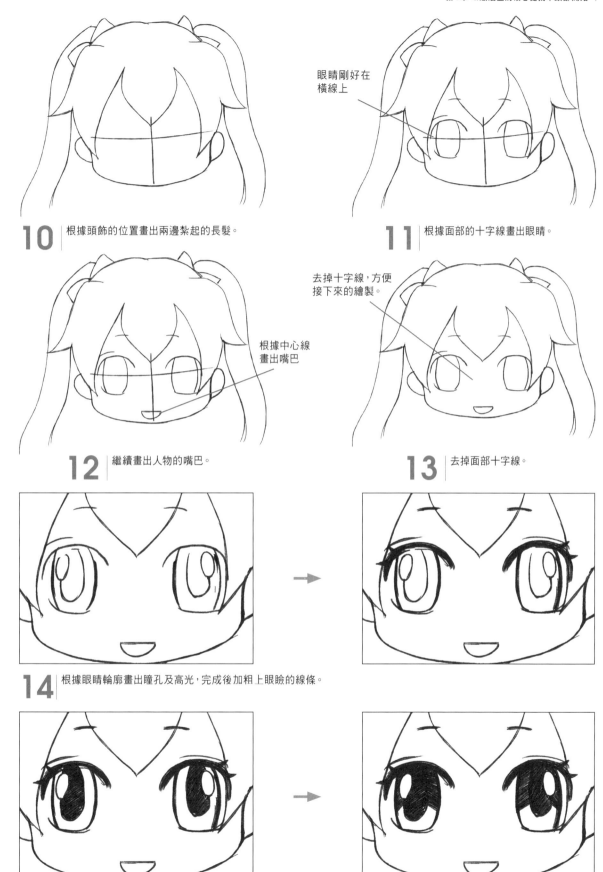

10 根據頭飾的位置畫出兩邊紮起的長髮。

11 根據面部的十字線畫出眼睛。

眼睛剛好在橫線上

12 繼續畫出人物的嘴巴。

根據中心線畫出嘴巴

13 去掉面部十字線。

去掉十字線，方便接下來的繪製。

14 根據眼睛輪廓畫出瞳孔及高光，完成後加粗上眼瞼的線條。

15 用排線畫出瞳孔的灰度，以同樣的方式畫出瞳孔外邊的灰度。眼睛的下半部分要留白。

16 眼睛的留白處也要畫出細節。完成繪製後接著畫耳廓的細節。
面部的繪製基本完成。

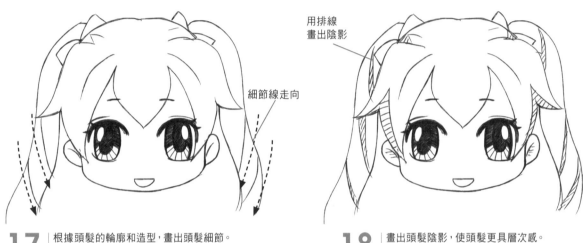

細節線走向

用排線
畫出陰影

17 根據頭髮的輪廓和造型,畫出頭髮細節。
紮起的辮子在細節的表現上略有不同。

18 畫出頭髮陰影,使頭髮更具層次感。

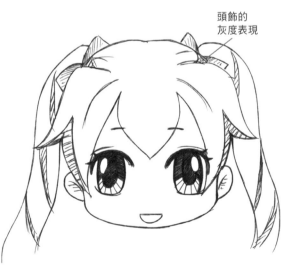

頭飾的
灰度表現

19 畫出頭飾的灰度,以豐富畫面。
完成。

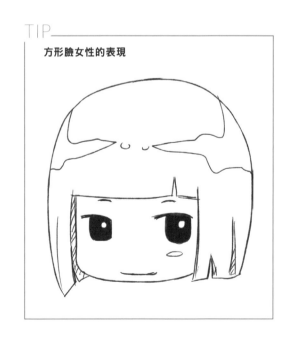

TIP

方形臉女性的表現

1.3 可愛女生的髮型繪製

1.3.1 中長捲髮示範

中長捲髮在弱化成Q版後,那些細節的小卷卷都會省略掉。讓我們一起來看看中長捲髮的Q版繪製吧!

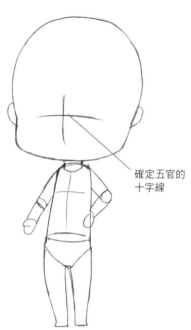

確定五官的十字線

1 先畫出人物的透視結構作為輔助。

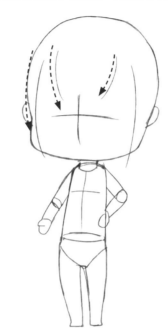

2 用簡單的線條畫出前額的頭髮。

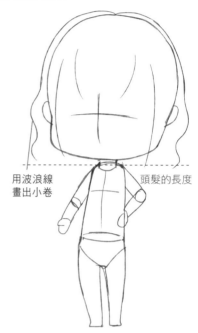

用波浪線畫出小卷

頭髮的長度

3 根據頭部畫出後面的頭髮,用波浪線表現出捲髮的圈圈。

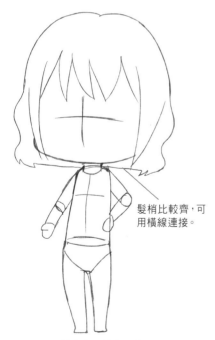

髮梢比較齊,可用橫線連接。

4 將畫出的線條互連接,完整頭髮繪製。

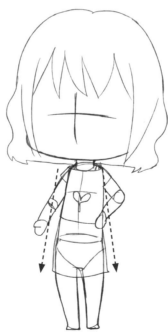

5 根據人物的身體結構畫出衣服輪廓。

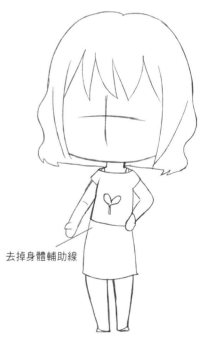

去掉身體輔助線

6 去掉身體的輔助線,讓畫面更乾淨,方便接下來的細化。

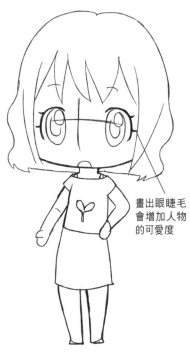

7 根據面部十字線畫出五官。

畫出眼睫毛
會增加人物
的可愛度

8 去掉面部十字線細化眼睛。

9 繼續運用排線來添加
眼睛的灰度。

下半部
要留白

10 完成眼睛的細化。

11 畫出頭髮的細節。

在頭髮兩側
畫出波浪線

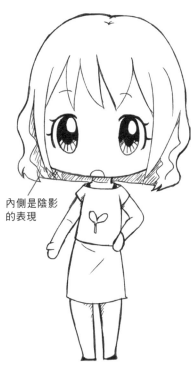

12 根據頭髮細節畫出陰影。

內側是陰影
的表現

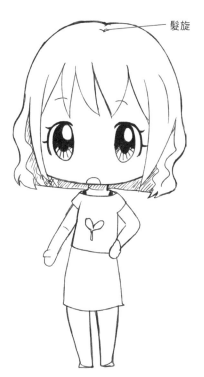

髮旋

13 | 根據整體髮形畫出髮旋。

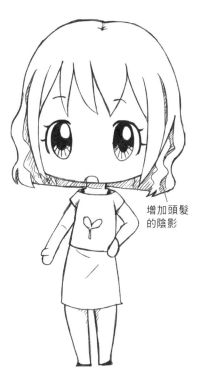

增加頭髮
的陰影

14 | 根據頭髮細節增加相應的
陰影。

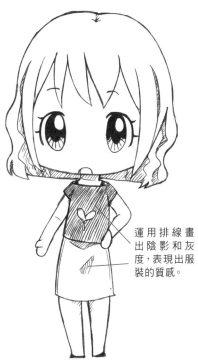

運用排線畫
出陰影和灰
度,表現出服
裝的質感。

15 | 用排線畫出服裝的顏色和
陰影。

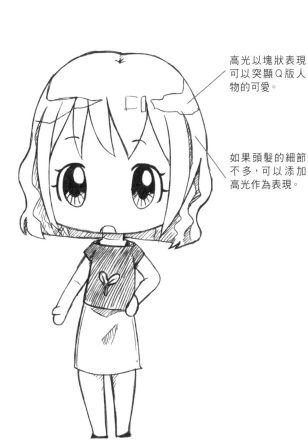

高光以塊狀表現
可以突顯Q版人
物的可愛。

如果頭髮的細節
不多,可以添加
高光作為表現。

16 | 完成服裝的細節繪製,畫出頭髮上的高光。
完成。

TIP

戴髮夾的中長捲髮女性

頭髮從頭部的⅓處就開始彎曲。可在人物頭上加些
頭飾,看起來會更可愛。

1.3.2 包包頭女生

所謂的包包頭就是把頭髮紮成球狀，十分方便、簡單。一起來看看Q版包包頭人物的繪製。

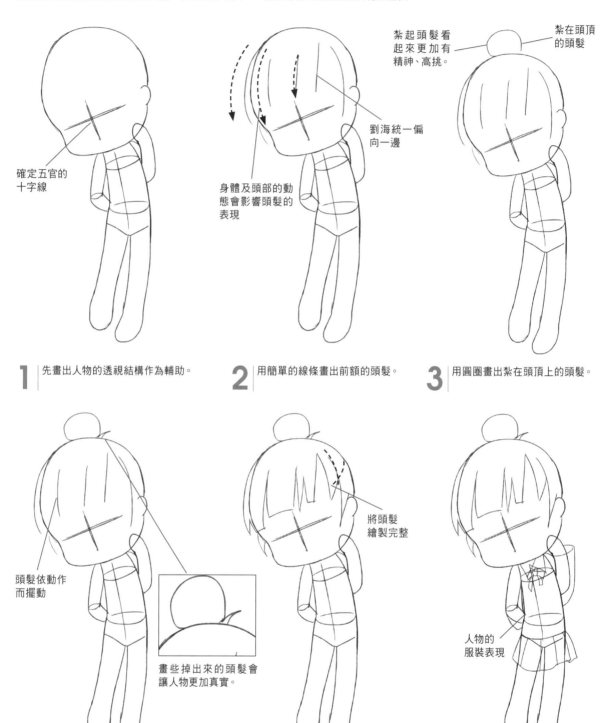

紮起頭髮看起來更加有精神、高挑。

紮在頭頂的頭髮

劉海統一偏向一邊

確定五官的十字線

身體及頭部的動態會影響頭髮的表現

1 | 先畫出人物的透視結構作為輔助。

2 | 用簡單的線條畫出前額的頭髮。

3 | 用圓圈畫出紮在頭頂上的頭髮。

頭髮依動作而擺動

畫些掉出來的頭髮會讓人物更加真實。

將頭髮繪製完整

人物的服裝表現

4 | 畫出頭髮的小細節，使頭髮更顯自然。

5 | 連接線條。

6 | 根據身體結構畫出服裝。

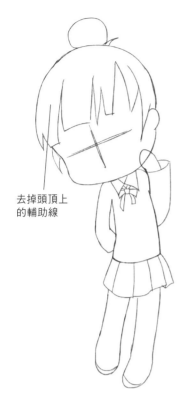

去掉頭頂上
的輔助線

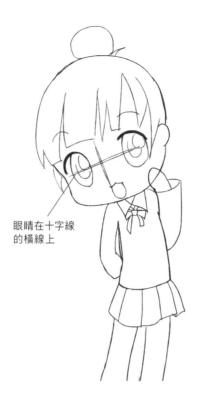

眼睛在十字線
的橫線上

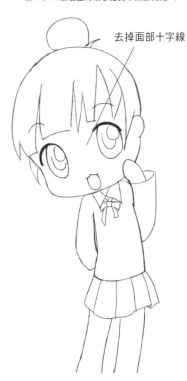

去掉面部十字線

7 去掉頭頂上的輔助線和
身體結構線。

8 根據面部的十字線畫出五官。

9 去掉面部十字線方便
接下來的細化工作。

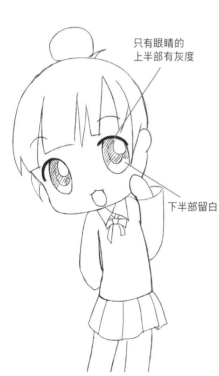

只有眼睛的
上半部有灰度

下半部留白

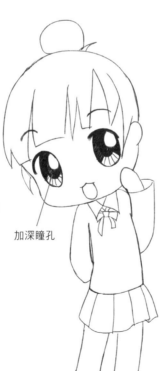

加深瞳孔

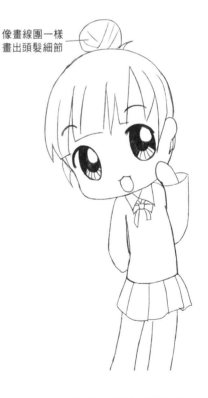

像畫線團一樣
畫出頭髮細節

10 細化眼睛、表現眼睛的灰度。

11 眼睛的上半部塗黑後，
畫出留白處的細節。

12 根據頭髮樣式畫出
包包頭的細節。

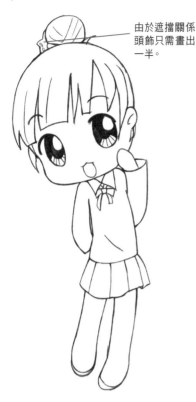

由於遮擋關係
頭飾只需畫出
一半。

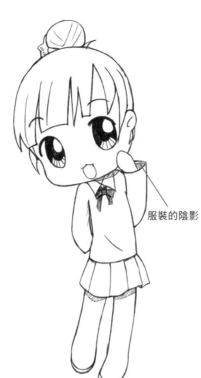

服裝的陰影

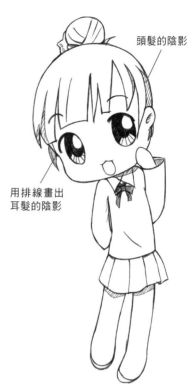

頭髮的陰影

用排線畫出
耳髮的陰影

13 | 整理整體線條。

14 | 畫出服裝的細節。

15 | 完成頭髮的細節表現。

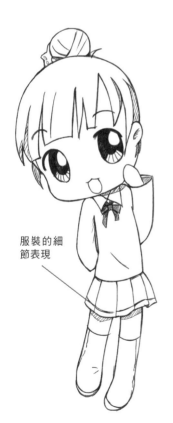

服裝的細
節表現

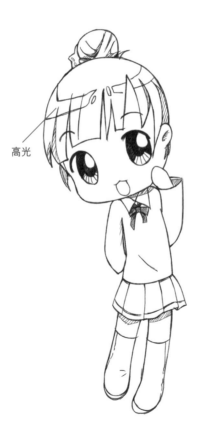

高光

16 | 細化服裝，還可加上長襪。

17 | 畫出頭髮上的高光。
完成。

TIP

包包頭在頭頂一側的女性

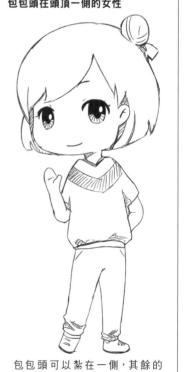

包包頭可以紮在一側，其餘的
頭髮自然放下，這樣看起來會更
自然些。

1.3.3 盤在後面的頭髮

盤髮就是把頭髮盤成髮髻。盤髮可以演繹各種年齡、個性和氣質的女性。

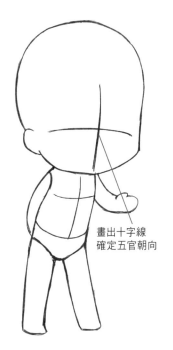

畫出十字線
確定五官朝向

1 先畫出透視結構，作為輔助。

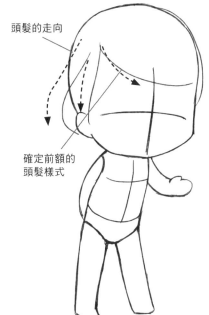

頭髮的走向

確定前額的
頭髮樣式

2 用簡單線條畫出
前額的頭髮。

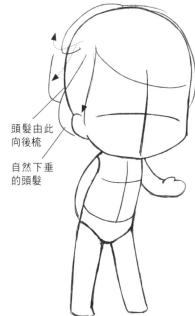

頭髮由此
向後梳

自然下垂
的頭髮

3 繼續增加線條，以表現頭髮
向後梳的感覺。

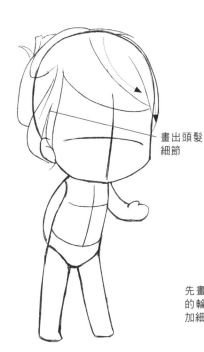

畫出頭髮
細節

4 添加頭頂的輪廓線，畫出盤在
後面的部分髮梢。

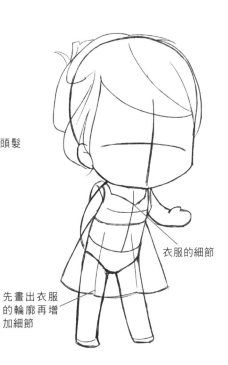

衣服的細節

先畫出衣服
的輪廓再增
加細節

5 根據人物的身體結構，
畫出服裝。

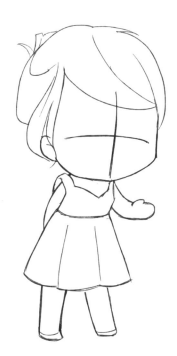

6 去掉身體的輔助線，讓畫面
顯得清晰。

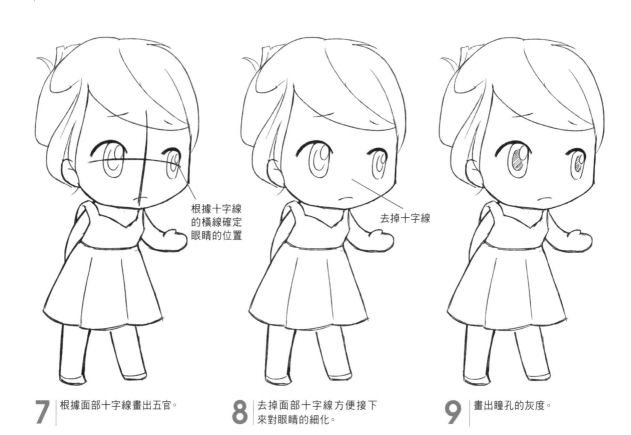

7 | 根據面部十字線畫出五官。

8 | 去掉面部十字線方便接下來對眼睛的細化。

9 | 畫出瞳孔的灰度。

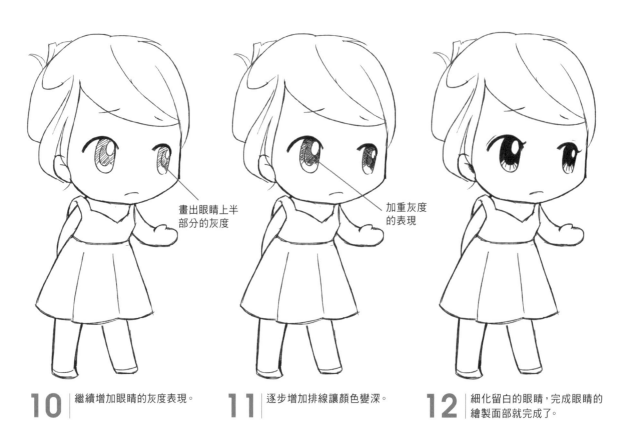

10 | 繼續增加眼睛的灰度表現。

11 | 逐步增加排線讓顏色變深。

12 | 細化留白的眼睛，完成眼睛的繪製面部就完成了。

根據十字線的橫線確定眼睛的位置

去掉十字線

畫出眼睛上半部分的灰度

加重灰度的表現

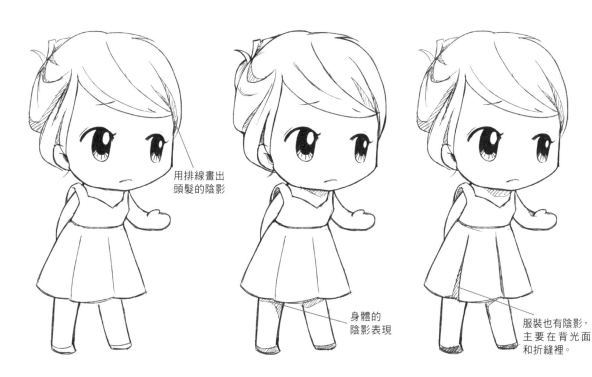

用排線畫出
頭髮的陰影

身體的
陰影表現

服裝也有陰影，
主要在背光面
和折縫裡。

13 根據頭髮造型畫出陰影，
讓頭髮更有層次。

14 用同樣的方法畫出
身體的陰影。

15 繼續畫出服裝的陰影，
如裙子的折縫。

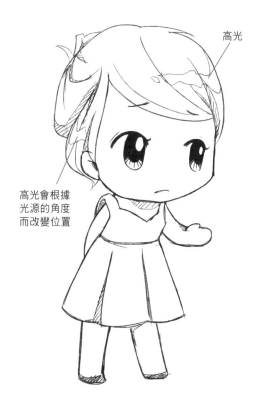

高光

高光會根據
光源的角度
而改變位置

16 畫出頭髮的高光部分。
完成。

TIP

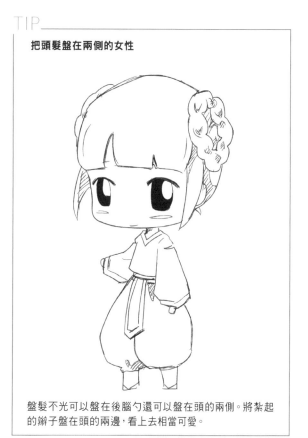

把頭髮盤在兩側的女性

盤髮不光可以盤在後腦勺還可以盤在頭的兩側。將紮起
的辮子盤在頭的兩邊，看上去相當可愛。

【練習】長髮飄飄的古風男生

長髮男性多數都是穿著古裝，那麼畫長髮的Q版男性時該注意什麼呢？下面我們一起來看一下。

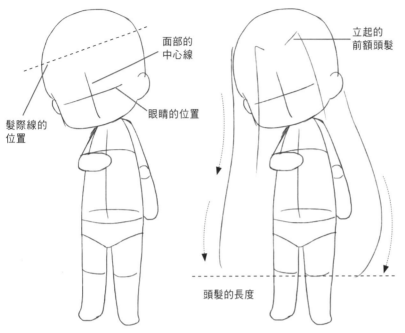

面部的中心線

眼睛的位置

髮際線的位置

立起的前額頭髮

頭髮的長度

1 畫出人體的透視結構方便接下來的繪製。

2 以簡單的線條畫出前額及後面披下的頭髮。

3 根據頭部結構畫出頭頂的頭髮。

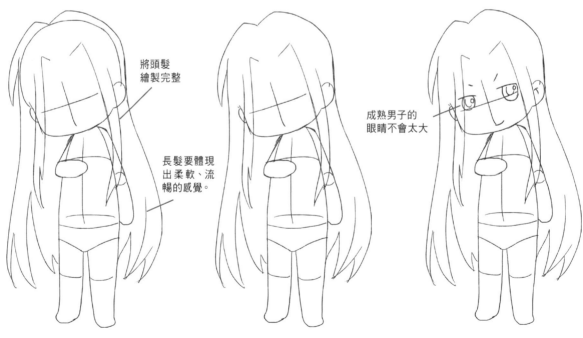

將頭髮繪製完整

長髮要體現出柔軟、流暢的感覺。

成熟男子的眼睛不會太大

4 根據動態線連接出頭髮的輪廓。

5 擦去頭頂被擋住的線條。

6 根據十字線畫出五官。

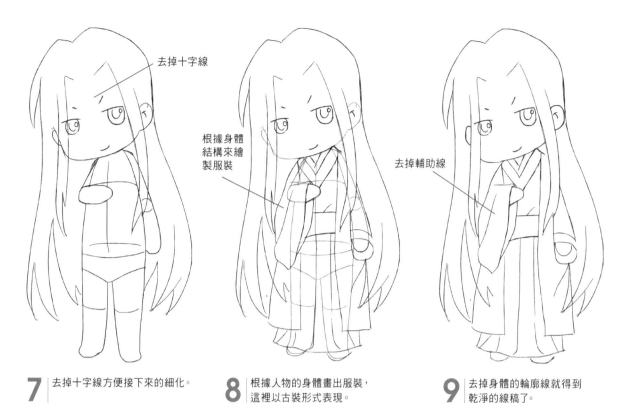

去掉十字線

根據身體
結構來繪
製服裝

去掉輔助線

7 去掉十字線方便接下來的細化。

8 根據人物的身體畫出服裝，
這裡以古裝形式表現。

9 去掉身體的輪廓線就得到
乾淨的線稿了。

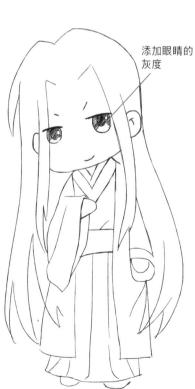

表現瞳孔
的灰度

添加眼睛的
灰度

添加些細小線條
以表現額髮細節

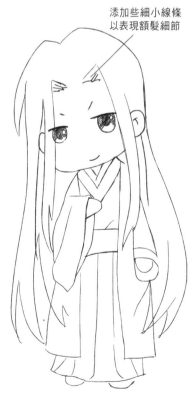

10 細化人物的眼睛，表現出
瞳孔的灰度。

11 逐步增加排線來表現眼睛
上半部的灰度。

12 畫出前額頭髮的細節。

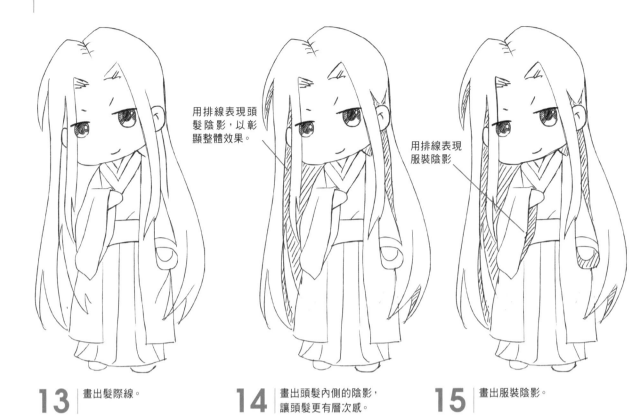

用排線表現頭髮陰影，以彰顯整體效果。

用排線表現服裝陰影

13 畫出髮際線。

14 畫出頭髮內側的陰影，讓頭髮更有層次感。

15 畫出服裝陰影。

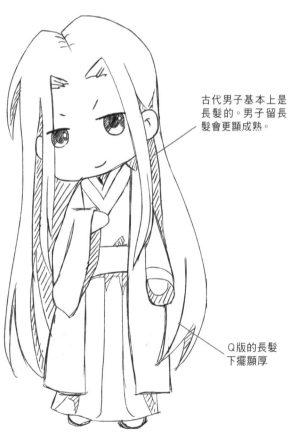

古代男子基本上是長髮的。男子留長髮會更顯成熟。

Q版的長髮下擺顯厚

16 細化服裝。完成。

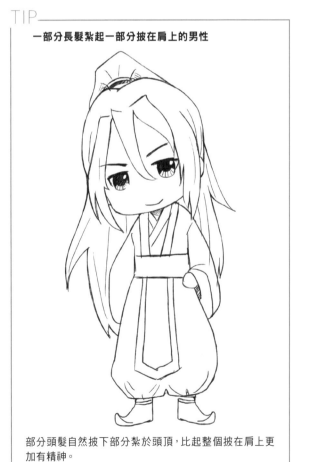

TIP

一部分長髮紮起一部分披在肩上的男性

部分頭髮自然披下部分紮於頭頂，比起整個披在肩上更加有精神。

第2章

解析Q版人物的身體部位

Q版人物不但比例不同,且風格迥異給人很不一樣的感覺。不同年齡段的人物也有很大的差異,繪畫時應凸顯其年齡特點。

2.1 與眾不同的身體比例

我們常會看見一些大眼睛、大腦袋、小身子的Q版人物，十分可愛。繪製時，應注意哪些要點呢？

2.1.1 以2頭身為例

Q版人物有各種形態，他們的頭身比是不同的。在繪製前，我們要想好要畫的是哪一種Q版人物哦！

2 頭 身 人 物 的 身 體 比 例

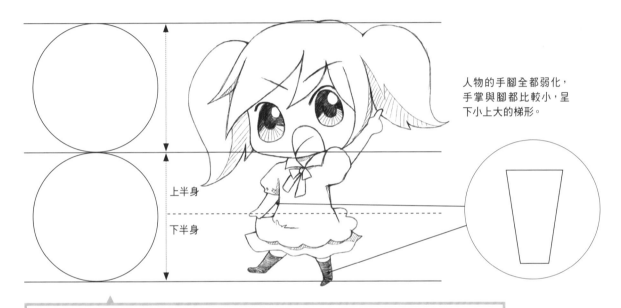

人物的手腳全都弱化，手掌與腳都比較小，呈下小上大的梯形。

上半身

下半身

2頭身的Q版人物其頭長就等於身體的長度。如果用圓來表示頭的大小，那麼整個人物就是用2個圓表現出來。

2 頭 身 人 物 的 面 部 比 例

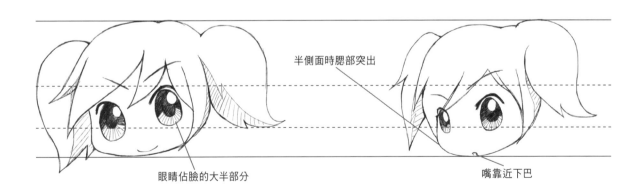

半側面時腮部突出

眼睛佔臉的大半部分

嘴靠近下巴

Q版人物的五官十分重要，這會直接影響到角色是否夠Q、夠可愛。一般Q版人物的眼睛居於臉部中央或以下的地方，且眼睛一定要大，嘴巴要小，人物不說話時也可以省略不畫嘴巴。

2.1.2 正常比例轉化成Q版的祕訣

漫畫中,常常可以看見故事裡的普通人轉身變成可愛的Q版人物。如何讓普通人物轉化成圓頭圓腦的Q版人物呢?哪些地方該變形看上去才會更可愛呢?下面就讓我們一起來看一下。

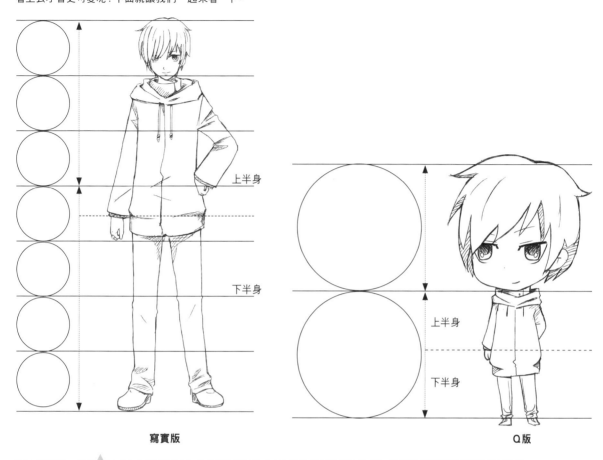

寫實版

Q版

上半身

下半身

左上圖是漫畫中的普通人物形象,右上圖則是轉化後的Q版人物。從中可以看出,他們之間的最大差異是體型和身高。

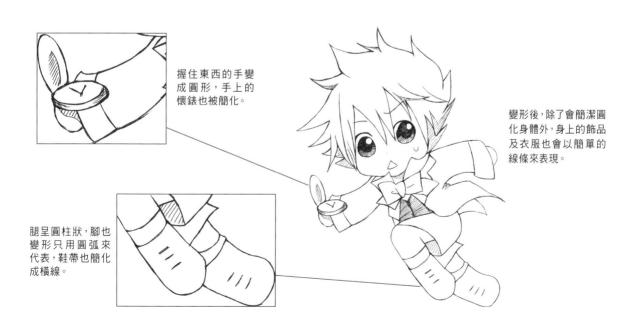

握住東西的手變成圓形,手上的懷錶也被簡化。

變形後,除了會簡潔圓化身體外,身上的飾品及衣服也會以簡單的線條來表現。

腿呈圓柱狀,腳也變形只用圓弧來代表,鞋帶也簡化成橫線。

2.1.3 Q版的身體透視

Q版人物也是有透視效果的,透視不好一樣會變形,讓人看起來很彆扭。

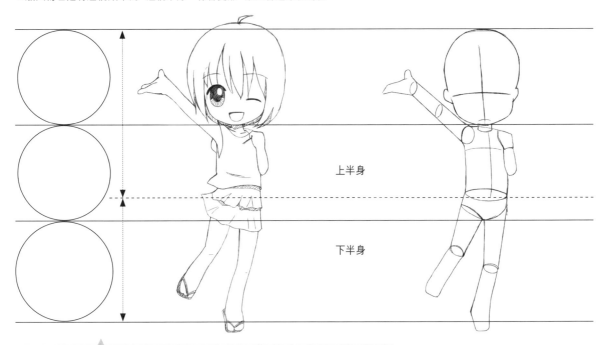

上半身

下半身

Q版人物的透視變化與正常人物大致相同,可以用簡單的線條來勾畫Q版人物的結構,
找到透視關係後再根據結構線畫出完整的形態。

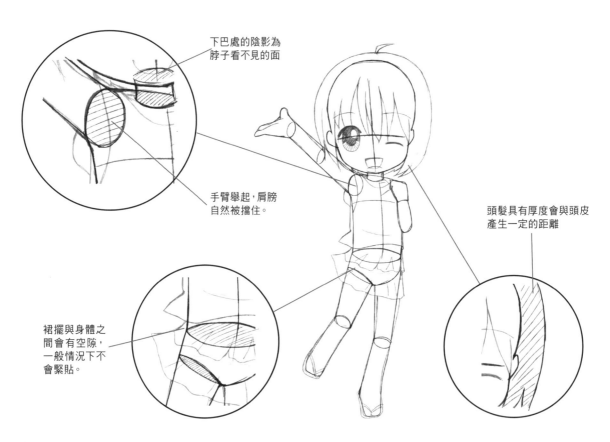

下巴處的陰影為
脖子看不見的面

手臂舉起,肩膀
自然被擋住。

頭髮具有厚度會與頭皮
產生一定的距離

裙擺與身體之
間會有空隙,
一般情況下不
會緊貼。

2.2 Q版人物的軀幹和四肢

繪製Q版人物的四肢時，軀幹要圓筒化、四肢要簡化。一起來學Q版人物的軀幹及四肢畫法。

2.2.1 軀幹的簡單畫法

可以用圓柱體來表現Q版人物的身體。不同的頭身比有不同的表現方式，頭身比越小軀幹就越簡化。

軀幹的簡化

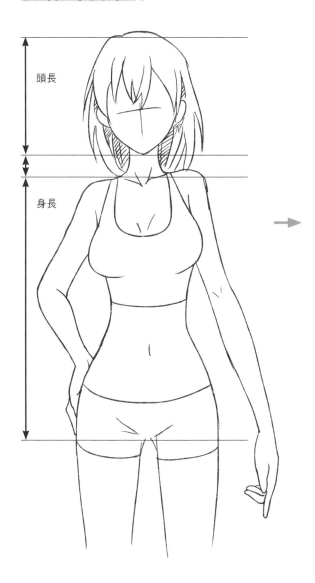

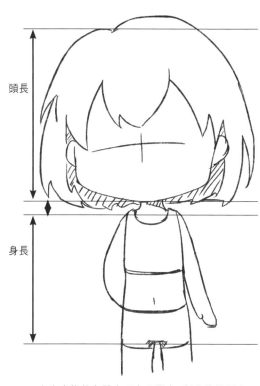

寫實人物的身體表現十分豐富，對曲線的刻畫也較多。轉換成Q版後，大部分都以直線來表現，身體的曲線感也隨之減弱了。

以圓柱來簡化人物的身體

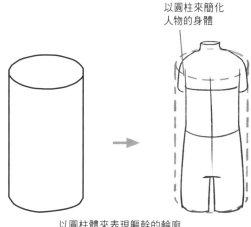

以圓柱體來表現軀幹的輪廓

■ 核心知識 ■

- Q版人物的身體曲線表現減弱。
- 以長方體＋圓柱體＋輪廓＋草圖＋成稿繪製出Q版人物的軀幹。

軀幹的繪製方法

頭

身體

1 用長方形畫出身體。

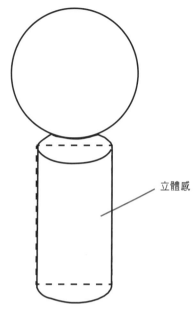

立體感

2 根據長方形繪出圓柱體。

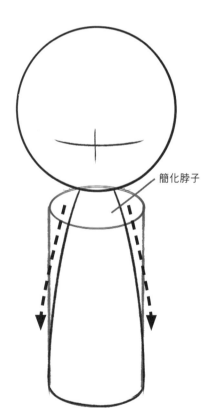

簡化脖子

3 脖子線條向內收緊變窄。

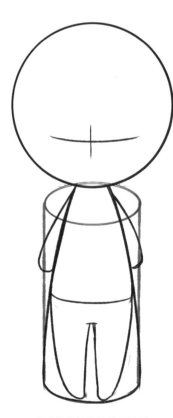

4 根據簡化後的圓柱體畫出四肢。

5 完成簡化後的軀幹繪製。

不同頭身比的軀幹特點

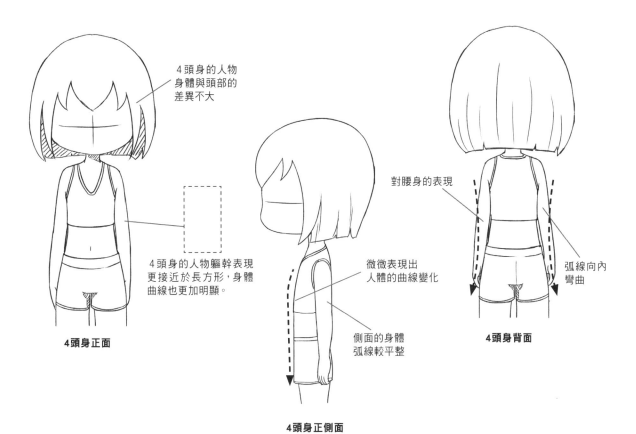

4頭身的人物
身體與頭部的
差異不大

4頭身的人物軀幹表現
更接近於長方形,身體
曲線也更加明顯。

4頭身正面

微微表現出
人體的曲線變化

側面的身體
弧線較平整

4頭身正側面

對腰身的表現

弧線向內
彎曲

4頭身背面

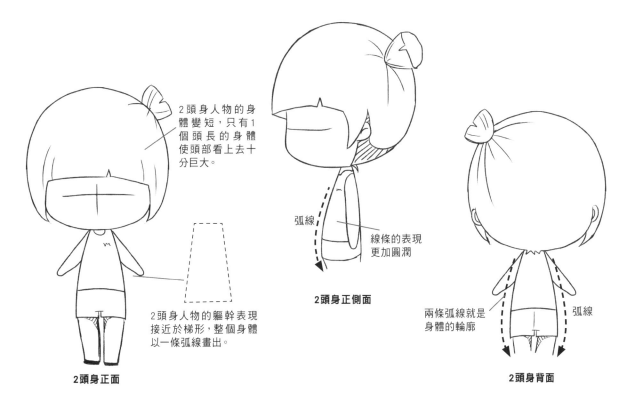

2頭身人物的身
體變短,只有1
個頭長的身體
使頭部看上去十
分巨大。

2頭身人物的軀幹表現
接近於梯形,整個身體
以一條弧線畫出。

2頭身正面

弧線

線條的表現
更加圓潤

2頭身正側面

兩條弧線就是
身體的輪廓

弧線

2頭身背面

2.2.2 簡化的四肢

繪製Q版人物時,要弱化關節讓四肢看起來更為圓潤。弱化手臂和腿部肌肉,手指變成胖胖的曲線。

四肢的簡化

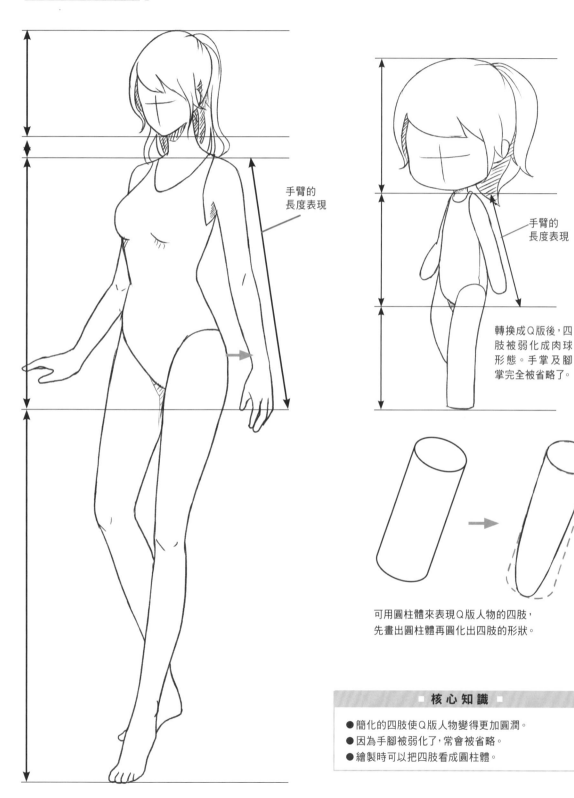

手臂的
長度表現

手臂的
長度表現

轉換成Q版後,四
肢被弱化成肉球
形態。手掌及腳
掌完全被省略了。

可用圓柱體來表現Q版人物的四肢,
先畫出圓柱體再圓化出四肢的形狀。

■ 核 心 知 識 ■

● 簡化的四肢使Q版人物變得更加圓潤。
● 因為手腳被弱化了,常會被省略。
● 繪製時可以把四肢看成圓柱體。

四肢的繪製方法

1 畫個橢圓作為肩膀的位置。

無關節彎曲表現

2 用弧線畫出手臂輪廓。

大拇指

3 用半圓表現出大拇指。

1 畫個橢圓作為大腿的位置。

彎曲

2 根據圓圈畫出弧線，表現出腿部的輪廓。

半圓

3 在腳掌上畫出半圓，上方添加弧線來表現鞋子。

手臂的簡化

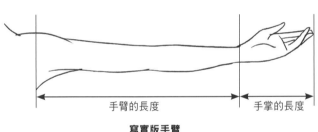

手臂的長度　手掌的長度

寫實版手臂

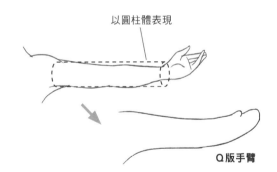

以圓柱體表現

Q版手臂

擠壓後手臂變短，以柔軟的線條畫出
Q版人物無骨感的手臂形態。

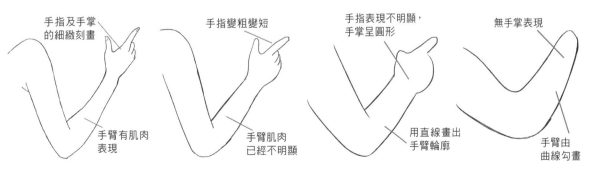

手指及手掌的細緻刻畫

手臂有肌肉表現

寫實的手臂

手指變粗變短

手臂肌肉已經不明顯

4頭身手臂

手指表現不明顯，手掌呈圓形

用直線畫出手臂輪廓

3頭身手臂

無手掌表現

手臂由曲線勾畫

2頭身手臂

手部的簡化

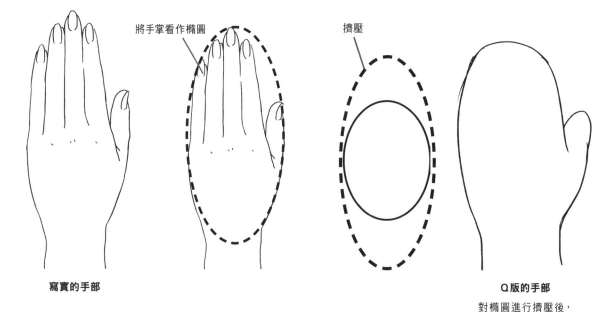

將手掌看作橢圓

擠壓

寫實的手部

Q版的手部

對橢圓進行擠壓後，
在一側加上大拇指。

腿部的簡化

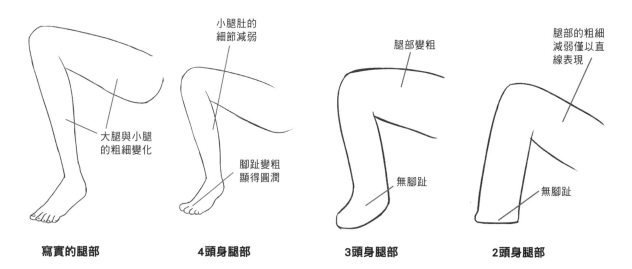

小腿肚的
細節減弱

腿部變粗

腿部的粗細
減弱僅以直
線表現

大腿與小腿
的粗細變化

腳趾變粗
顯得圓潤

無腳趾

無腳趾

寫實的腿部

4頭身腿部

3頭身腿部

2頭身腿部

■ 核 心 知 識 ■

● 不同頭身比的Q版人物，四肢的弱化程度也有所不同。
　頭身比越小，弱化越多。
● 通過擠壓和弱化讓手臂變成可愛的Q版形狀。
● 手掌的Q版狀態是以壓縮後的橢圓繪製的。

2.3 不同體型的表現

Q版人物有各種胖瘦類型，可大致分為瘦高體型和矮胖體型。

2.3.1 瘦高體型的畫法

瘦高體型的Q版人物以4頭身的最為常見。將長方形軀幹和火柴棍般的四肢組合成身體，配上Q版特有的大頭，讓身體有種拉伸感，頭部也被襯托得更大了。

瘦高體型的特點

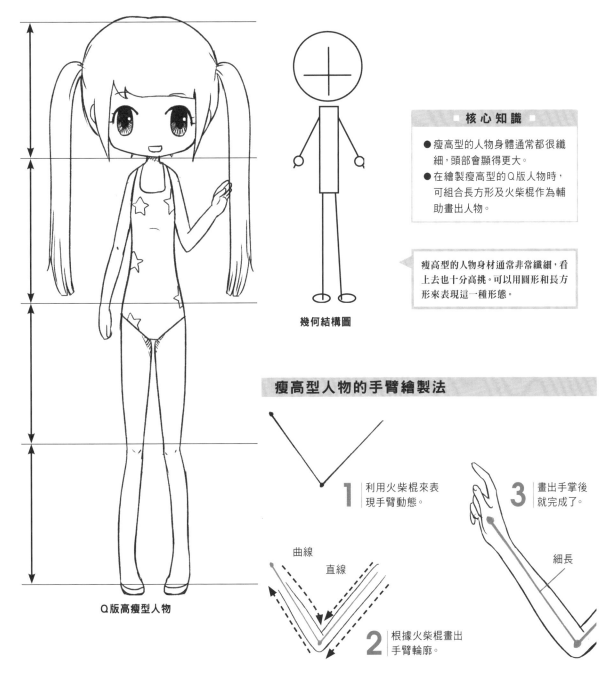

Q版高瘦型人物

幾何結構圖

■ 核心知識 ■

● 瘦高型的人物身體通常都很纖細，頭部會顯得更大。
● 在繪製瘦高型的Q版人物時，可組合長方形及火柴棍作為輔助畫出人物。

瘦高型的人物身材通常非常纖細，看上去也十分高挑。可以用圓形和長方形來表現這一種形態。

瘦高型人物的手臂繪製法

1 利用火柴棍來表現手臂動態。

曲線
直線

2 根據火柴棍畫出手臂輪廓。

3 畫出手掌後就完成了。

細長

1 先畫個圓和一個細長的長方形。

2 根據長方形畫出肩膀。

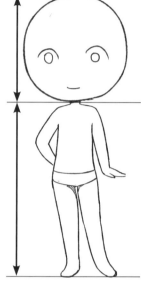

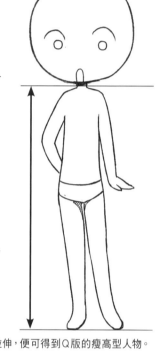

曲線向內彎曲

3 畫出身體曲線。

4 細化人物。

將比例正常的軀幹向下拉伸，便可得到Q版的瘦高型人物。

瘦高體型半側面和正側面的表現

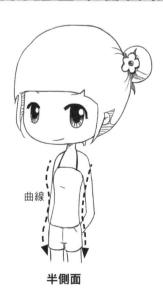

曲線

半側面

身體的半側面看上去十分纖細，胸口和腰部曲線都有表現出來。

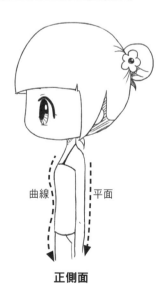

曲線　平面

正側面

側面看上去人物會更瘦，與頭部形成鮮明對比。

4頭身的火柴人物結構

在表現瘦高型人物時，個子一定要是高高的，所以4頭身是最方便的結構了。

瘦高體型人物的繪製步驟

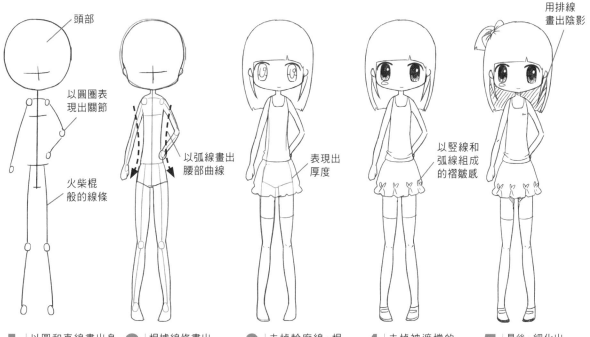

頭部

以圓圈表現出關節

火柴棍般的線條

以弧線畫出腰部曲線

表現出厚度

以豎線和弧線組成的褶皺感

用排線畫出陰影

1 以圓和直線畫出身體結構，快速繪製出人物的動作。

2 根據線條畫出身體輪廓。

3 去掉輪廓線，根據身體結構畫出服裝。

4 去掉被遮擋的身體輪廓線，細化人物。

5 最後，細化出人物的陰影。

■ 核 心 知 識 ■

● 瘦高型人物也是有曲線的。
● 繪製時，可以先用圓和簡單的線條來呈現人物的形態，方便我們準確地進行繪製。

2.3.2 矮胖小可愛的畫法

通常都會用 2 頭身或 3 頭身來體現矮胖型的 Q 版人物。和瘦高型相反，矮胖型人物的身體比較像是被壓縮或被打扁，軀幹和四肢變得短小、圓潤。

不 同 頭 身 比 的 矮 胖 體 型 特 點

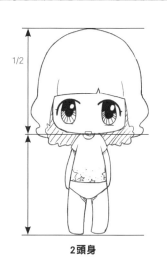

1/2

2頭身

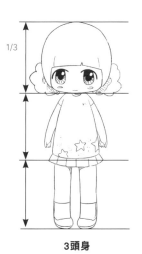

1/3

3頭身

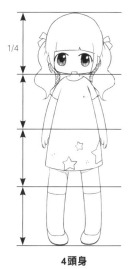

1/4

4頭身

由圖上可以看出，頭身比越小的 Q 版人物表現出的身材就越圓潤。頭身比越大的就越難表現出矮胖的感覺。

通過壓扁的圓柱體繪製軀幹

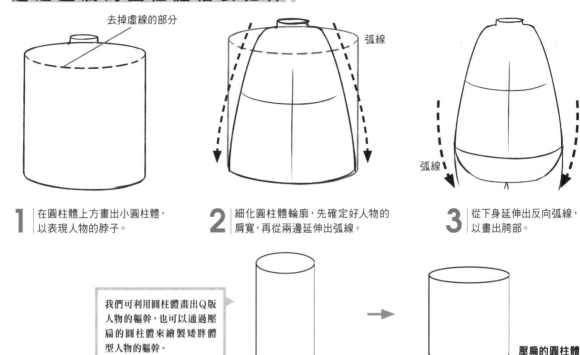

1 在圓柱體上方畫出小圓柱體，以表現人物的脖子。

2 細化圓柱體輪廓，先確定好人物的肩寬，再從兩邊延伸出弧線。

3 從下身延伸出反向弧線，以畫出胯部。

去掉虛線的部分

弧線

弧線

我們可利用圓柱體畫出Q版人物的軀幹，也可以通過壓扁的圓柱體來繪製矮胖體型人物的軀幹。

圓柱體

壓扁的圓柱體

壓扁以後的圓柱體又矮又寬，很接近矮胖型Q版人物的體型。

■ 核心知識 ■

● 不同頭身比的人物在肥胖體型的表現上會有很大的變化。
● 用拉長的圓柱體可以畫出瘦高體型的人物，同樣的道理，用壓扁的圓柱體也能畫出矮胖型的Q版人物。

矮胖體型的半側面和正側面表現

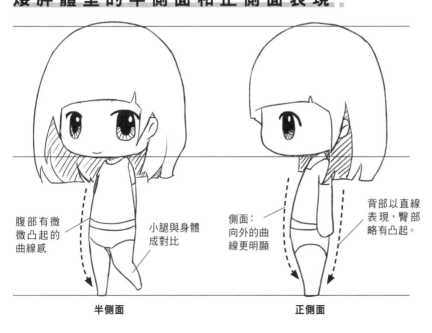

腹部有微微凸起的曲線感

小腿與身體成對比

半側面

側面：向外的曲線更明顯

背部以直線表現，臀部略有凸起。

正側面

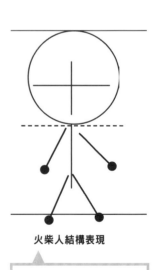

火柴人結構表現

2頭身基本上是Q版人物中最少出現的比例了。所以運用2頭身的比例來繪製矮胖型人物是最合適不過的了。

矮胖體型的繪製步驟

肩膀到腳的
輪廓線

1 用弧線畫出身體輪廓，
表現出凸起的肚子。

2 畫出另一邊的輪廓，並表現出
雙腿的輪廓。

3 繼續畫出相似於
橢圓形的手臂。

核心知識

● 側面及正側面的矮胖型Q版人物都
有凸起的肚子。

● 2頭身的Q版人物因為身材短小，
所以會以一條弧線畫出從肩膀到腳
的輪廓。

4 根據身體輪廓
畫出服裝。

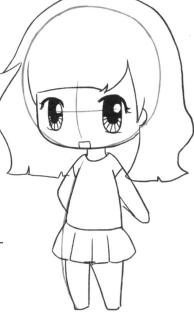

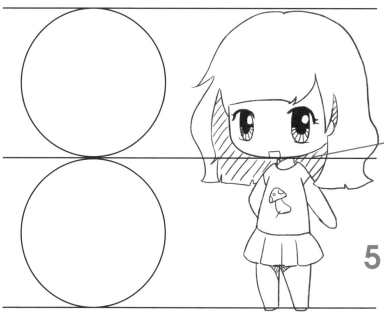

頭髮內側會有大面積的陰影

5 最後，細化人物。
用排線畫出陰影。

2.4 不同年齡段的人物表現

不同年齡段的Q版人物有著各自的特點，下面將介紹一下其繪製方法及需要掌握的技巧。

2.4.1 Q版幼年人物的畫法

幼年是指年紀幼小的孩童階段。幼年的Q版人物通常用2頭身來表現，特徵是身體小且頭顯得特別大。

幼年Q版人物的特徵

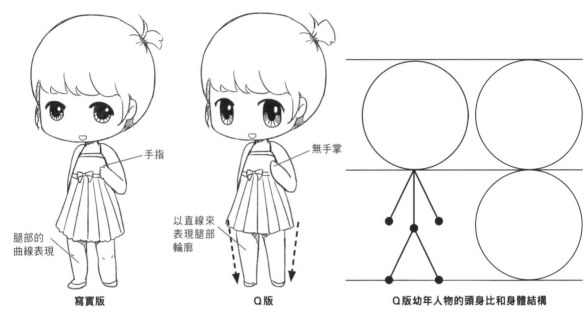

寫實版　　　　　　　Q版　　　　　　　Q版幼年人物的頭身比和身體結構

手指

無手掌

以直線來表現腿部輪廓

腿部的曲線表現

Q版的幼年人物雖然在頭身比上與寫實人物差不多，但在四肢的表現上卻有很大的不同。寫實人物的手部會畫出5根手指，而Q版人物則以小半圓的表現方式將手部省略了。

幼年人物本來就很乖巧，在轉換成Q版後其身高和面部也要表現出幼年的特徵。2頭身的比例就十分適合的表現方式。

幼年Q版人物正側面和半側面的表現

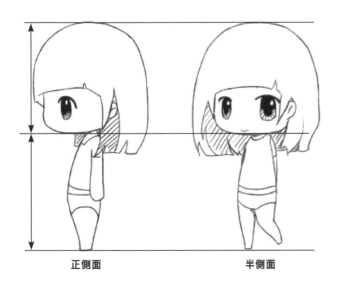

正側面　　　　　　　半側面

■ 核心知識 ■
● 幼年Q版人物與寫實版的區別不在於頭身比，而在於細節的表現和刻畫上。
● 幼年Q版人物通常是2頭身或2.5頭身左右。

左圖是2頭身幼年Q版人物的正側面和半側面展示。短小的身體讓頭部顯得十分巨大，對四肢的弱化使人物沒有過多的細節表現，僅以弧線勾畫出手掌及腳掌輪廓。

嬰兒到幼年的轉變

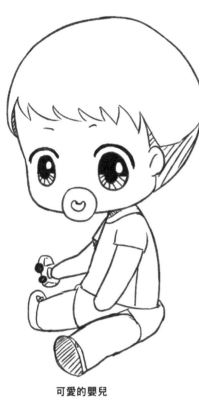

可愛的嬰兒

組合各種圓，來表現嬰兒的大致結構。

身體結構

用直線與弧線畫出展開四肢的嬰兒。因為腿部的擺放方式讓我們可以看見圓形的鞋底。

四肢伸展

幼兒會略顯成熟一些，可以根據人物的動態來表現其年齡。

Q版的幼兒

Q 版 幼 兒 的 四 肢 表 現

加個圓圈表現成圓柱體，讓手臂具有立體感。

1 用橢圓和長方形組成幼兒的手臂。

2 畫出手臂的立體感。

3 去掉多餘的線條，幼兒手臂就完成了。

● 整個嬰兒都可以用橢圓來表現其結構。

● 可從動態及裝扮上區分出嬰兒與有著相同頭身比的幼兒。

● Q版的嬰兒手臂可用幾何方式快速繪製出來。

● 可用各種方式來繪製Q版嬰兒手臂,例如以蓮藕的輪廓來繪製四肢。

―― 重 點 分 析 ――

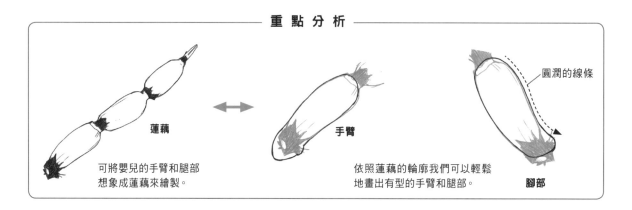

蓮藕

可將嬰兒的手臂和腿部
想象成蓮藕來繪製。

手臂

依照蓮藕的輪廓我們可以輕鬆
地畫出有型的手臂和腿部。

圓潤的線條

腳部

2.4.2 Q版少年人物的畫法

少年是指幼年以上、成年之前的年齡段。這年齡段發育很快,身體變化大,肢體語言豐富。Q版少年也有2~4頭身的選擇。

Q 版 少 年 人 物 的 特 徵

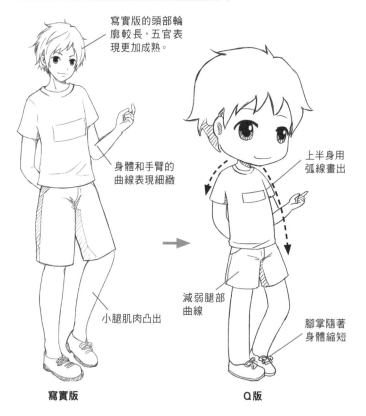

寫實版的頭部輪
廓較長,五官表
現更加成熟。

身體和手臂的
曲線表現細緻

小腿肌肉凸出

減弱腿部
曲線

上半身用
弧線畫出

腳掌隨著
身體縮短

寫實版

Q版

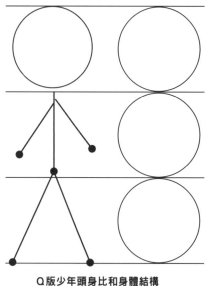

Q版少年頭身比和身體結構

少年是比較成熟的角色了,所以3頭身的呈現
方式可以方便地體現出半成熟時的特點。

寫實版的少年一般為5~6頭身,Q版則被限制在最多3頭身。

Q版少年人物的正面和正側面表現

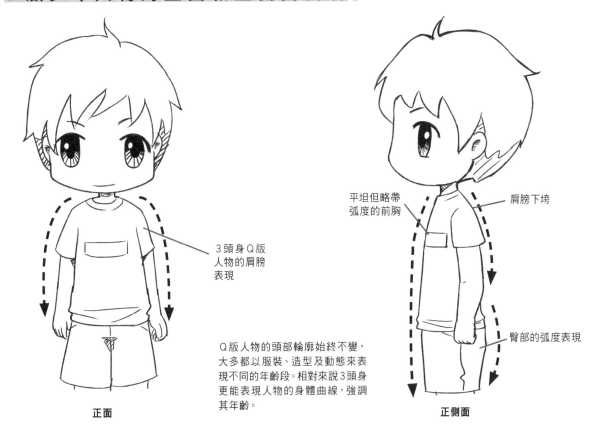

3頭身Q版
人物的肩膀
表現

平坦但略帶
弧度的前胸

肩膀下垮

臀部的弧度表現

Q版人物的頭部輪廓始終不變，
大多都以服裝、造型及動態來表
現不同的年齡段。相對來說3頭身
更能表現人物的身體曲線，強調
其年齡。

正面

正側面

■ 核 心 知 識 ■

● 寫實版的少年身材較高，轉化成Q版後可以用3頭身的比例來繪製。
● Q版少年的四肢仍然會被弱化，細節刻畫少。
● 可從頭髮及服裝來展現人物的年齡段。

少年Q版身體的畫法

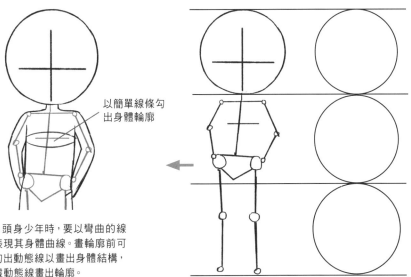

以簡單線條勾
出身體輪廓

用圓表示出頭身
比例，再用簡單
的線條和小圓畫
出少年的動態。

繪製3頭身少年時，要以彎曲的線
條來表現其身體曲線。畫輪廓前可
以先勾出動態線以畫出身體結構，
再根據動態線畫出輪廓。

1 用橢圓畫出手掌輪廓，要注意上小下大的變化。

2 根據橢圓畫出大拇指的輪廓，以弧線勾出手指位置。

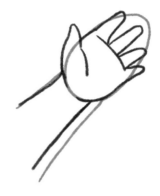

3 再根據弧線勾出 5 根手指，要注意長短變化。

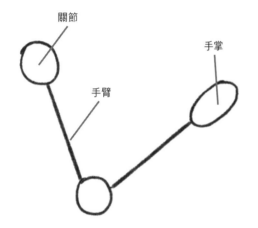

關節

手掌

手臂

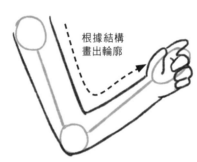

根據結構畫出輪廓

運用圓和線條畫出手臂。根據畫出的線條，在兩側沿著走向畫出輪廓。

■ 核 心 知 識 ■

● 先通過簡單的線條和圓圈來抓住形體和動態，不但加快了繪製速度也能準確勾出頭身比。

● 描繪四肢的曲線要有變化。

● 可以先用簡單的幾何圖形來表示大概的輪廓，再逐步畫出細節。

─ 重 點 分 析 ─

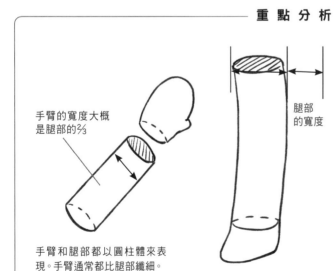

手臂的寬度大概是腿部的⅔

手臂和腿部都以圓柱體來表現。手臂通常都比腿部纖細。

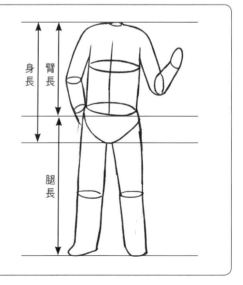

腿部的寬度

身長

臂長

腿長

2.4.3 Q版青年人物的畫法

青年是少年成熟後的年齡段,身體基本已發育完成,青年人物有著比較突出的身體線條。

Q 版 青 年 人 物 的 特 徵

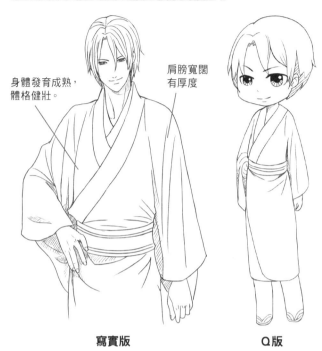

身體發育成熟,體格健壯。

肩膀寬闊有厚度

寫實版

Q版

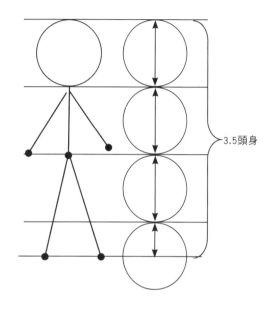

3.5頭身

寫實版的青年人整體表現十分細緻,從髮型、服裝上都可以分辨出人物的年齡。轉換成Q版後臉部會簡化成娃娃臉,要通過眼睛和服裝來辨識人物的年齡。

可以3～4頭身的比例來繪製Q版青年,上圖是以3.5頭身為例。身體越長對年齡的刻畫就越方便,但因為還要保持Q版的特徵,所以3～4的頭身比是最合適的。

Q 版 青 年 的 正 面 和 正 側 面 表 現

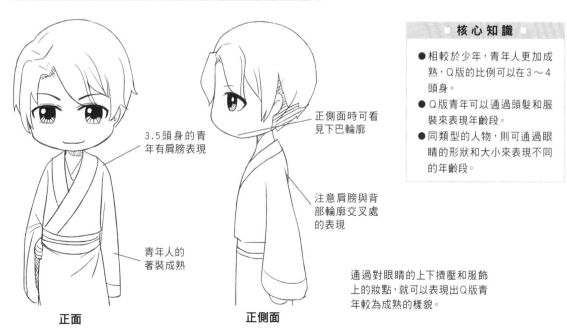

3.5頭身的青年有肩膀表現

青年人的著裝成熟

正面

正側面時可看見下巴輪廓

注意肩膀與背部輪廓交叉處的表現

正側面

■ 核 心 知 識 ■

● 相較於少年,青年人更加成熟,Q版的比例可以在3～4頭身。

● Q版青年可以通過頭髮和服裝來表現年齡段。

● 同類型的人物,則可通過眼睛的形狀和大小來表現不同的年齡段。

通過對眼睛的上下擠壓和服飾上的妝點,就可以表現出Q版青年較為成熟的樣貌。

Q版人物的軀幹輪
廓和圓柱體類似。

根據圓柱體細化出青年
人的身體曲線。

臀部以向外彎的弧線
來勾畫。

畫出細節,擦去圓柱體。

Q 版 青 年 的 四 肢 表 現

1 將圓柱體和圓組
合成手臂的大致
樣子。

2 沿著圓柱體輪廓
勾畫手臂。

越到手腕處寬度越小

3 擦去圓柱體,
整理線條。

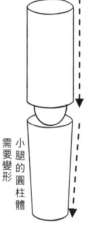

小腿的圓柱體需要變形

1 用圓柱體和圓
組合成腿部的
大致樣子。

線條圓潤

2 沿著圓柱體輪
廓畫出腿部。

3 擦去圓柱體,
整理線條。

■ 核 心 知 識 ■

● Q版青年的軀幹也有曲線表現,可通過變形的圓柱體畫出來。
● 四肢可用兩個圓柱體和球來表現,並在勾畫過程中完成曲線變化。

Q 版 青 年 的 手 掌 表 現

1 畫出一個橢圓,
作為手掌的大致
輪廓。

2 在橢圓左側畫出
大拇指。

3 在手掌的⅓處
畫條弧線。

4 細化出4根長短
不同的手指。

5 擦掉橢圓,整理
線條,完成手掌
的繪製。

2.4.4 Q版中老年人物的畫法

進入中老年後身體的各部位逐漸萎縮，Q版的中老年人物常會體現出滄桑感，軀幹和四肢也呈現彎曲狀態。

Q版中老年人物的特徵

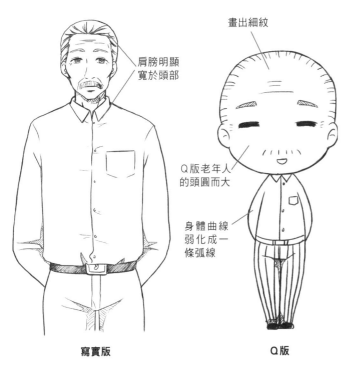

肩膀明顯寬於頭部

畫出細紋

Q版老年人的頭圓而大

身體曲線弱化成一條弧線

寫實版 **Q版**

寫實版的中老人在面部的刻畫上會更加細緻。轉化成Q版後，頭部以圓臉來表現，五官變得十分可愛，可以通過面部的皺紋來體現年齡段。

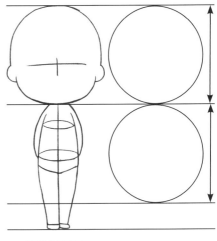

頭身比和結構

老年人的身體比例越短越好，才能體現出蒼老感，頭身比一般約在2～3。

核心知識
● Q版老年人的頭部呈圓形，以頭部來強化蒼老的表現。
● Q版老年人的頭身比在2～3。
● 老年人會因為身體萎縮而呈現背部彎曲的體態。

繪製身體萎縮的Q版中老年人物

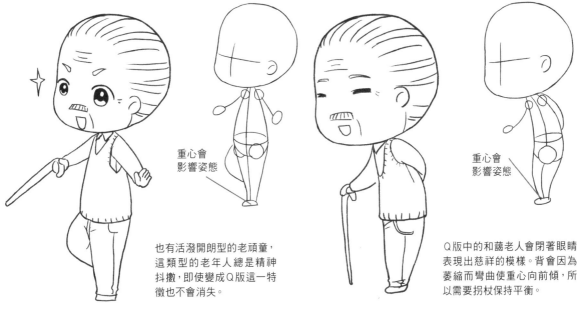

重心會影響姿態

重心會影響姿態

也有活潑開朗型的老頑童，這類型的老年人總是精神抖擻，即使變成Q版這一特徵也不會消失。

Q版中的和藹老人會閉著眼睛表現出慈祥的模樣。背會因為萎縮而彎曲使重心向前傾，所以需要拐杖保持平衡。

【練習】跪地大拜式

失意體前屈是種源於網絡的象形文字（或心情圖示），這形狀像是一個人被事情擊垮、
跪在地上的樣子，用來形容被事情打敗或者很鬱悶。

背部線條向上傾斜

身體的動態線

頭部

1 用圓圈和線條表現出頭部
及身體的動態。

用圓圈表現出關節

跪拜時臀部會
微微抬起

2 在背部線條的一端畫出圓圈，
標示出大腿位置。

人物的腿與頭
在同一平面上

提起

3 用圓圈標示出膝蓋位置，畫出
跪在地上的腿部線條。

肩膀的位置

4 在頭部旁邊畫個圓，
作為肩膀的位置。

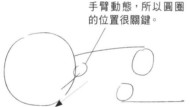

肩膀的位置會影響到
手臂動態，所以圓圈
的位置很關鍵。

5 畫出表現手臂向前伸展的線條。

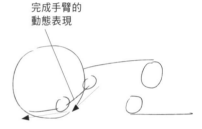

完成手臂的
動態表現

6 添加手肘關節等線條，
表現出完整的動態。

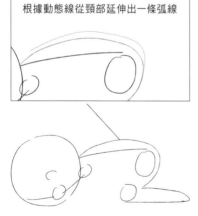

根據動態線從頸部延伸出一條弧線

7 以動態線為基礎，畫出拱起的
背部，線條一直延伸到與腿部
動態線。

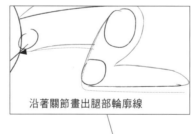

沿著關節畫出腿部輪廓線

8 繼續添加輪廓線，呈現出整個
身體的大概形態。

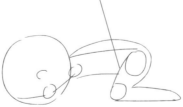

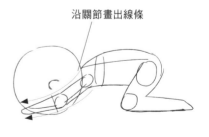

沿關節畫出線條

9 畫出向前伸直的手臂輪廓。

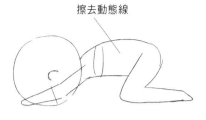

擦去動態線

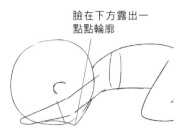

臉在下方露出一點點輪廓

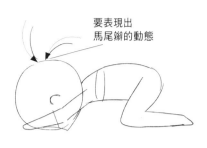

要表現出馬尾辮的動態

10 完成輪廓繪製後擦去輔助線，方便接下來的細化。

11 根據頭部動態畫出臉部輪廓。

12 用簡單的線條畫出馬尾辮。

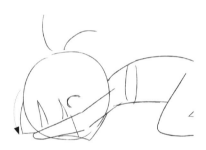

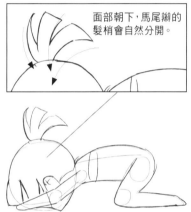

面部朝下，馬尾辮的髮梢會自然分開。

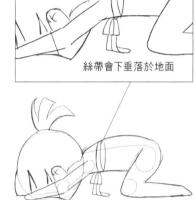

絲帶會下垂落於地面

13 畫出劉海。人物的動作是把頭放到地面上，所以前額的頭髮會拱起。

14 根據之前畫出的頭髮動態線，畫出完整的頭髮輪廓。

15 畫出衣服上的絲帶。

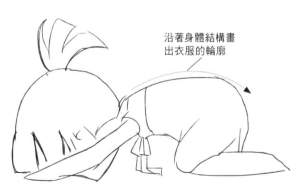

沿著身體結構畫出衣服的輪廓

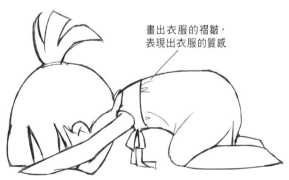

畫出衣服的褶皺，表現出衣服的質感

16 畫出衣服，擦掉輔助線。

17 細化線條，使畫面更清晰，再畫出衣服上的細節。

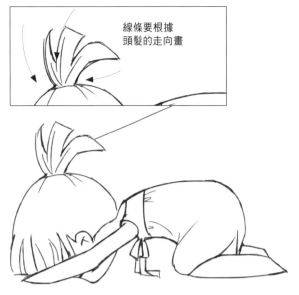

線條要根據
頭髮的走向畫

18 細化人物，為頭髮增加細節，讓畫面更豐富。

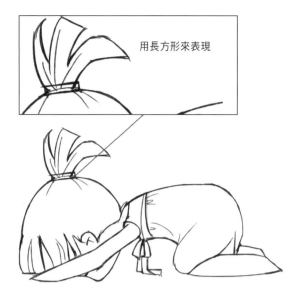

用長方形來表現

19 增加細節表現，畫出髮繩。

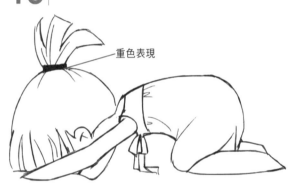

重色表現

20 對髮繩加以重色表現。

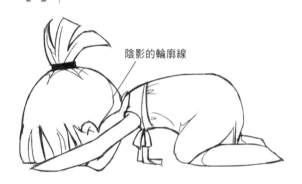

陰影的輪廓線

21 畫出陰影的輪廓線。

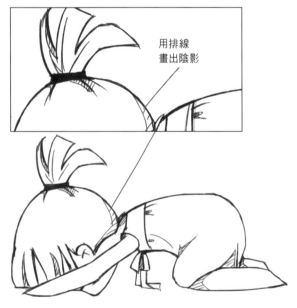

用排線
畫出陰影

22 給人物畫出陰影，使畫面更加立體。
完成。

TIP

跪地的背影

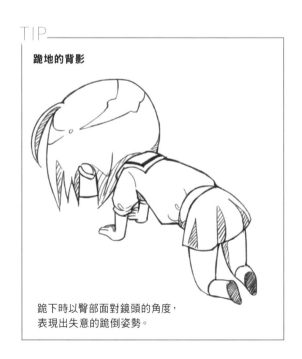

跪下時以臀部面對鏡頭的角度，
表現出失意的跪倒姿勢。

第3章
不同服裝的
大變形

和普通的服裝相比，Q版服裝的線條簡單且
省略了褶皺表現，整體上更為簡潔。

3.1 簡化的Q版人物服裝

塑造人物性格最重要的是服裝,學習繪製服裝前,可先學習褶皺簡化法及誇張表現裝飾物的畫法。

3.1.1 褶皺也能變簡單

因布料材質和樣式緣故,服裝會產生許多種褶皺。這些褶皺或大或小,可以體現出服裝和人物的身體特徵。在繪製Q版服裝時,可以簡化甚至省略褶皺,讓Q版人物更加簡潔、可愛。

褶 皺 的 形 成

布料平鋪時上面的褶皺較少。

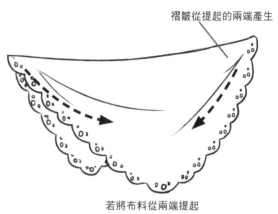

褶皺從提起的兩端產生

若將布料從兩端提起就會產生拉伸褶皺。

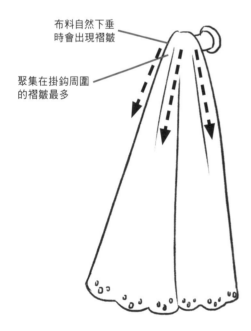

布料自然下垂時會出現褶皺

聚集在掛鈎周圍的褶皺最多

除了人為的拉動和擠壓會讓布料產生褶皺外,不同的擺放方式也會產生褶皺。

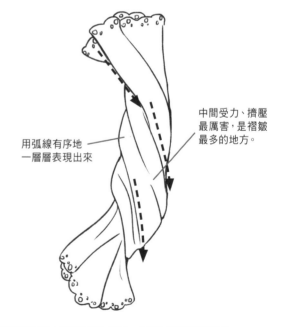

中間受力、擠壓最厲害,是褶皺最多的地方。

用弧線有序地一層層表現出來

從兩邊擰緊時,布料會因為擠壓、旋轉而出現擠壓褶皺,褶皺會順著擰動方向表現出來,中間受力最大褶皺最多。

褶皺的簡化

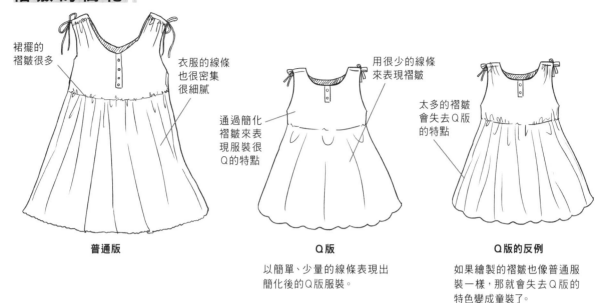

裙擺的褶皺很多

衣服的線條也很密集很細膩

用很少的線條來表現褶皺

通過簡化褶皺來表現服裝很Q的特點

太多的褶皺會失去Q版的特點

普通版

Q版

以簡單、少量的線條表現出簡化後的Q版服裝。

Q版的反例

如果繪製的褶皺也像普通服裝一樣，那就會失去Q版的特色變成童裝了。

■ 核 心 知 識 ■

- ● 褶皺會因布料的不同而有很多變化。
- ● 擠壓產生的叫擠壓褶皺，拉伸產生的叫拉伸褶皺。
- ● Q版服裝的整體會被弱化，褶皺也會被簡化。

3.1.2 誇張表現裝飾物

在簡化褶皺的同時可以突出服裝上的裝飾品，把原本小小的配飾放大，以突顯人物的性格讓人物更加生動。

裝 飾 物 的 畫 法

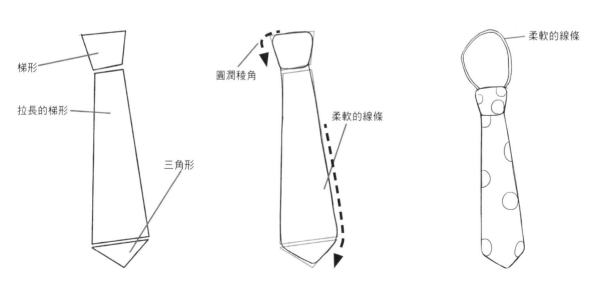

梯形

拉長的梯形

三角形

圓潤稜角

柔軟的線條

柔軟的線條

1 通過幾何圖案畫出領帶的基本輪廓。

2 沿著輪廓圓滑稜角，讓線條更Q。

3 最後，以細線在上方畫出捆綁的帶子，再給領帶加上花紋。

裝飾物的種類

頭飾

胸針

領帶

圍巾

誇張裝飾物的外形和大小

通過誇張化裝飾物來表現Q版人物的特點，這裡將以上圖的蝴蝶結為範例。

> ■ 核心知識 ■
> ● 誇張化各種裝飾品讓人物變得更Q。
> ● 通過組合各種幾何圖形來繪製裝飾品。
> ● 可以通過外形的大小變化來誇張化裝飾物。

大小正常的蝴蝶結，沒有特色、表現力平淡。

放大蝴蝶結表現出誇張效果

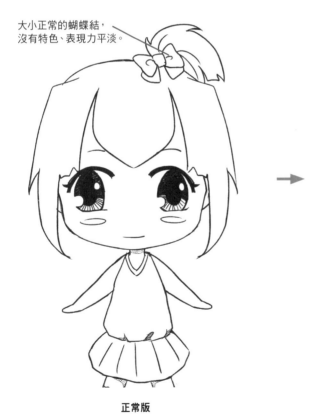

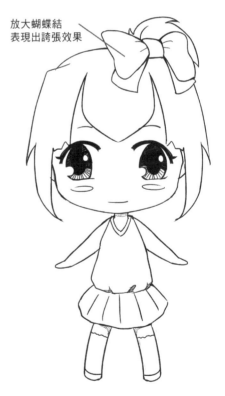

正常版

蝴蝶結以常見的大小表現時，並不突出。

誇張版

放大蝴蝶結後，十分耀眼的頭飾讓整個頭部變得更加搶眼了，也因為飾品放大讓整體看起來更加Q版化。

3.1.3 校服的畫法

校服是在學校中穿著的服裝,中小學生上學時普遍都會穿著。校服最早出現在英國,後來為各國廣泛採用。不同的學校有各種款式的校服,還會因季節而有春秋、冬季、夏季之分,在繪製Q版校服時可以將重點放在季節和款式的呈現上。

校園服裝的特點

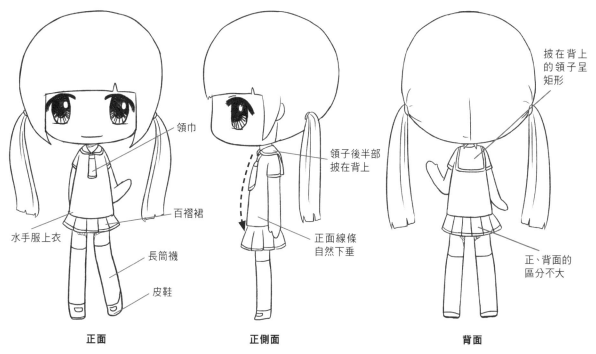

領巾

百褶裙

水手服上衣

長筒襪

皮鞋

正面

領子後半部披在背上

正面線條自然下垂

正側面

披在背上的領子呈矩形

正、背面的區分不大

背面

在漫畫中常常能看見穿著校服的人物,這樣的校服有很多款式,上圖是以最常見的水手服為例來做說明。

從背面看會發現原來領子的背面是長方形的,背後的領子高度一般與短袖的長度差不多。

校服的構成

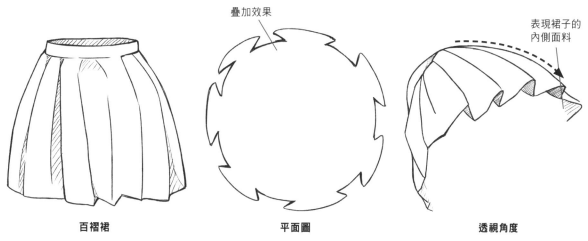

疊加效果

表現裙子的內側面料

百褶裙

平面圖

透視角度

百褶裙的褶皺是人工製作出來的,是想通過褶皺來表現裙子的樣式,所以無論怎麼擺放都會出現褶皺。

從下往上看可以看出百褶裙的褶皺表現,整個輪廓是個有規律的齒輪形狀。

在繪製45°的百褶裙時,要表現出透視感。添加陰影可以更直觀地表現百褶裙的褶皺。

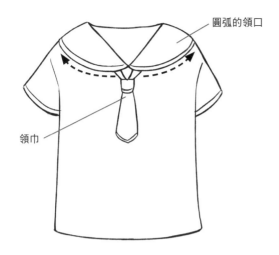

圓弧的領口

領巾

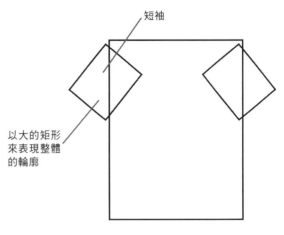

短袖

以大的矩形
來表現整體
的輪廓

以矩形來呈現

正面為半圓形，因季節變化袖口的長短也會改變。

可以通過矩形來表現整個服裝的輪廓。水手服的
表現重點大多在領口樣式。

■ **核 心 知 識** ■

● 水手服的領口會往後延長披在背部。
● 領口的配飾可以是領巾或蝴蝶結。
● 女子校服的下裝通常是搭配百褶裙。

散開的狀態

水手服的幾何表現

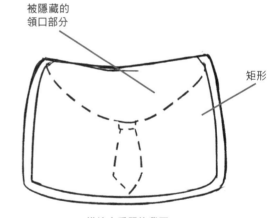

被隱藏的
領口部分

矩形

描繪水手服的背面

水手服的領口頗具特色，在呈現人物側面時，
一定不能忽略領口後面的大片面料。

在表現服裝的背面時，因為透視和遮擋關係，
看不見領巾和圓領的部分。

■ **核 心 知 識** ■

● 最常見的校園服裝就屬水手服了，領口可佩戴領巾、蝴蝶結等。
● 水手服的領口頗具特色，從背面看是個長長的矩形披在背部。
● 男孩的下裝以褲子為主，女孩則以裙子為主。

各種校服的繪製方式

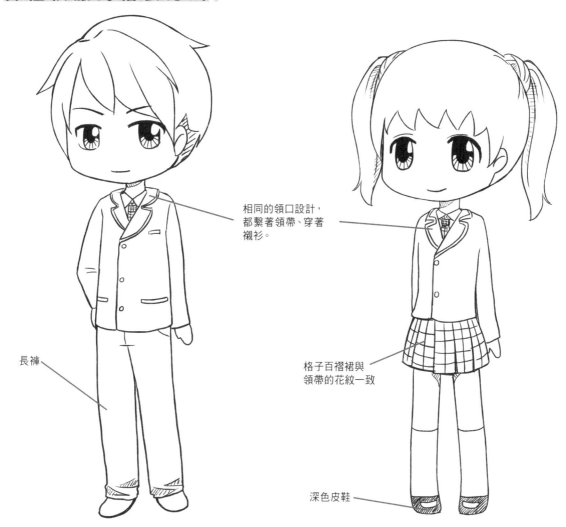

相同的領口設計，都繫著領帶、穿著襯衫。

長褲

格子百褶裙與領帶的花紋一致

深色皮鞋

校服會根據男女來設計，雖有不同但整體的變化又有某些一致性。

男款外套的兩側線條以直線向下延伸。

女款外套較短，紐扣只有兩顆，服裝兩側是向內彎曲的弧線，用以表現人體曲線。

夏季校服的繪製方式

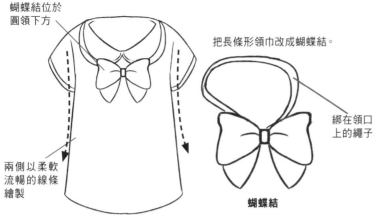

蝴蝶結位於圓領下方

把長條形領巾改成蝴蝶結。

綁在領口上的繩子

兩側以柔軟流暢的線條繪製

蝴蝶結

短袖

以大的矩形來表現整體的輪廓

以矩形來呈現
以三個不同大小的矩形來表現大致結構，大的為主體，兩個小的以傾斜方式與大矩形結合形成袖口。

夏季校服要呈現出透氣清涼的感覺，可以根據短袖T恤的版型，以圓領和蝴蝶結來表現Q版模樣。

■ **核心知識** ■

● 夏季服裝的袖口短，整體變化不大。
● 夏季校服以襯衫和水手服為主，不會穿著西裝。
● 無論什麼季節，男性校服的正裝都是長褲。
● 無論什麼季節，女性校服的下裝都是百褶裙。

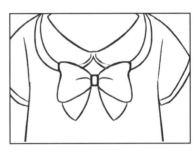

蝴蝶結十分大，根據角色設定還可以再放大些，那樣會更可愛。

不同性別的夏季校服繪製方式

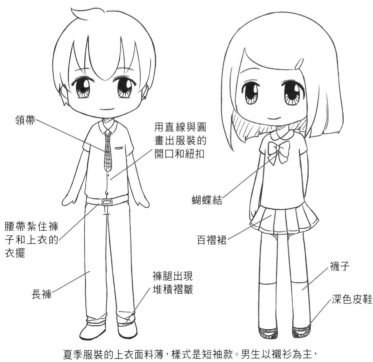

領帶

用直線與圓畫出服裝的開口和紐扣

蝴蝶結

腰帶紮住褲子和上衣的衣擺

百褶裙

長褲

褲腿出現堆積褶皺

襪子

深色皮鞋

夏季服裝的上衣面料薄，樣式是短袖款。男生以襯衫為主，女生則是繫著蝴蝶結的水手服。

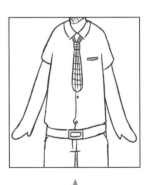

男生校服的領口會搭配領帶或領巾。

女生校服的領口圓潤，配飾通常是蝴蝶結。

冬季校服的繪製方式

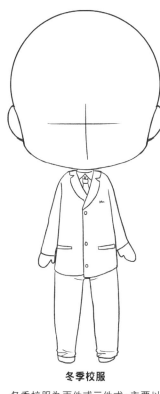

冬季校服

冬季校服為兩件或三件式，主要以西裝為主，會搭配領帶和襯衫。

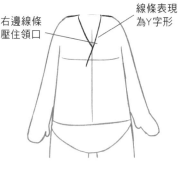

右邊線條壓住領口

線條表現為Y字形

1 | 先用簡單的線條畫出領口。

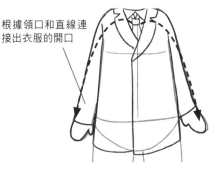

根據領口和直線連接出衣服的開口

3 | 根據身體輪廓畫出衣服的輪廓。

圓弧的線條

2 | 添加線條，畫出領口的輪廓。

■ 核 心 知 識 ■

- 冬季校服比較厚實，常以兩件或兩件以上來表現。
- 繪製西裝時，可以先用線條勾出領口的輪廓。
- 繪製時，先畫外套，再畫裡面的衣服。

不 同 性 別 的 冬 季 校 服 繪 製 方 式

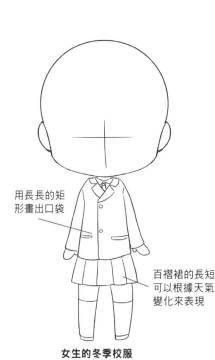

用長長的矩形畫出口袋

女生的冬季校服

在漫畫中，無論是冬天還是夏天，女生校服的下裝都是百褶裙。

百褶裙的長短可以根據天氣變化來表現

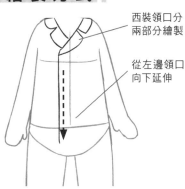

西裝領口分兩部分繪製

從左邊領口向下延伸

1 | 根據身體畫出領口，再向下畫條直線表現出服裝的開口。

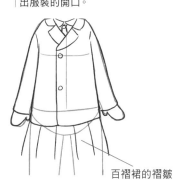

百褶裙的褶皺

2 | 在右邊畫出鈕扣，要注意鈕扣之間的距離。根據身體畫出服裝輪廓。

3 | 畫出裙襬兩側的線條。繼續向內增加豎線以表現百褶裙的褶皺。

3.1.4 各國服裝的畫法

不同的國家有著不同的文化，而服裝是最能體現文化特色的。各國的傳統服裝則是經歷漫長時間所積澱下來的文化精髓。

中國服飾的特點

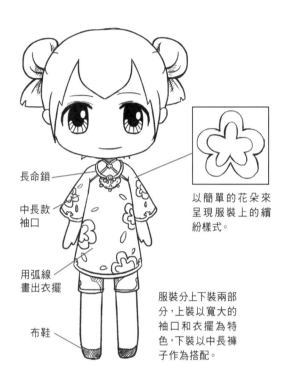

長命鎖

中長款
袖口

用弧線
畫出衣擺

布鞋

以簡單的花朵來
呈現服裝上的繽
紛樣式。

服裝分上下裝兩部
分，上裝以寬大的
袖口和衣擺為特
色，下裝以中長褲
子作為搭配。

從中間向兩邊
延伸，畫出對
襟的服裝樣式

弧線

衣領是服裝中最重要的部分。領口立起並
帶有修邊，在正中間一般會有繩子編成的
花飾作為點綴。

簡單的花紋

弧線

袖口的表現與服裝整體統一，所以也有修
邊設計，袖口會有微微的弧度。

中國服飾的繪製方式

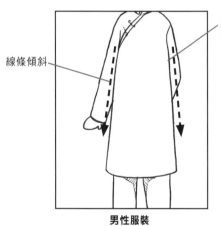

線條傾斜

長褂比較寬鬆，
線條自然下垂，
下裝為長褲。

男性服裝

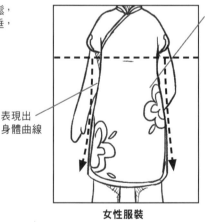

旗袍的領口與
長褂一樣。服
裝整體更加貼
身以突顯身體
曲線。

表現出
身體曲線

女性服裝

▪ 核 心 知 識 ▪

● 旗袍的特色是立領、有左右襟和對襟之分、下擺開衩，穿在身上可以突顯身段。

● 中式服裝的呈現不僅可以通過樣式，還可以通過面料上的圖案來表現中國服飾的特色。

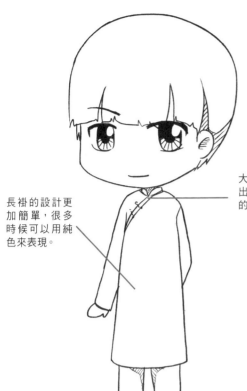

長褂的設計更
加簡單,很多
時候可以用純
色來表現。

長褲

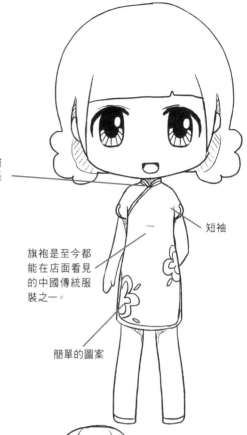

大襟處根據斜線畫
出鈕扣,鈕扣以修長
的橢圓來表現。

短袖

旗袍是至今都
能在店面看見
的中國傳統服
裝之一。

簡單的圖案

唐裝的繪製方式

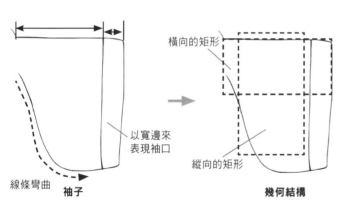

橫向的矩形

以寬邊來
表現袖口

縱向的矩形

線條彎曲　**袖子**

幾何結構

唐代服裝的袖口都很大。可以通過
長方形來繪製袖口的大概形狀。

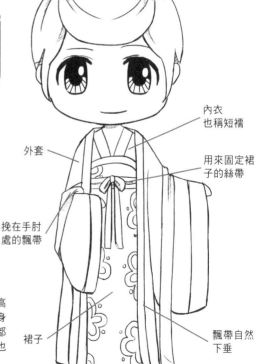

外套

內衣
也稱短襦

用來固定裙
子的絲帶

挽在手肘
處的飄帶

裙子

飄帶自然
下垂

唐代服裝以繫高
腰來表現女性身
體的修長,一般都
繫在胸部下方,也
有繫在腋下的。

飄帶

飄帶是纏繞在手臂上的裝飾品。

漢服的繪製方式

漢服的領口為右衽,也稱Y字領,沒有扣。衣服以纏繞的方式穿到臀部,再用絲帶繫束。衣襟和袖口有鑲邊,點綴有圖案,以顯精美。

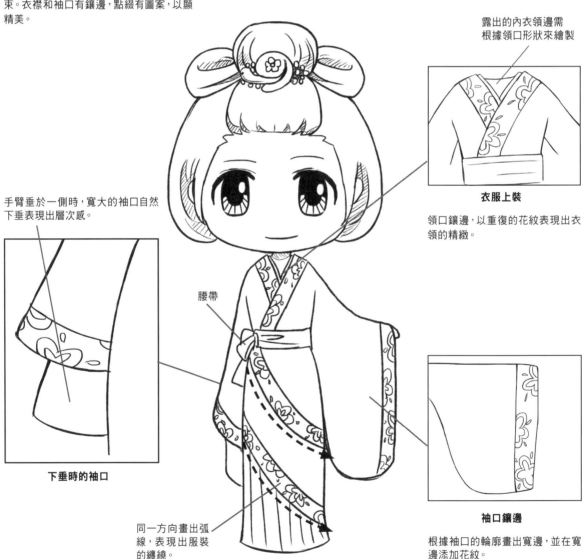

露出的內衣領邊需根據領口形狀來繪製

衣服上裝

領口鑲邊,以重復的花紋表現出衣領的精緻。

手臂垂於一側時,寬大的袖口自然下垂表現出層次感。

下垂時的袖口

腰帶

同一方向畫出弧線,表現出服裝的纏繞。

袖口鑲邊

根據袖口的輪廓畫出寬邊,並在寬邊添加花紋。

日本服裝的特點

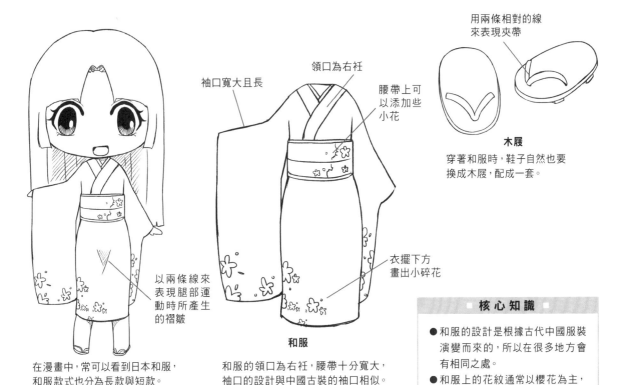

以兩條線來表現腿部運動時所產生的褶皺

在漫畫中,常可以看到日本和服,和服款式也分為長款與短款。

袖口寬大且長

領口為右衽

腰帶上可以添加些小花

衣擺下方畫出小碎花

和服

和服的領口為右衽,腰帶十分寬大,袖口的設計與中國古裝的袖口相似。可添加些小花讓服裝看起來更精緻。

用兩條相對的線來表現夾帶

木屐

穿著和服時,鞋子自然也要換成木屐,配成一套。

核心知識

● 和服的設計是根據古代中國服裝演變而來的,所以在很多地方會有相同之處。

● 和服上的花紋通常以櫻花為主,轉成Q版時可對花朵做簡化。

和服的繪製方式

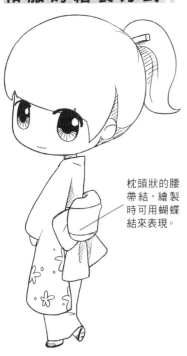

枕頭狀的腰帶結,繪製時可用蝴蝶結來表現。

繪製服裝前要先瞭解其樣式和結構,再根據人物的動態和身體結構繪製出合身的衣服。

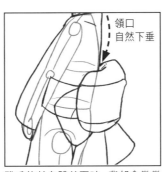

領口自然下垂

雙手放於身體前面時,背部會微微彎曲,在領口處留出一段空隙。

在腿部與服裝間留出空隙

抬起腿時,下擺會被提起。

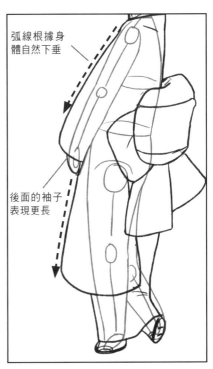

弧線根據身體自然下垂

後面的袖子表現更長

袖口十分有特色。從人物的表現角度和放下的手臂,讓我們能看見後面的袖口,雖然是同一個袖口但要分成兩部分畫出來。

英國服裝的特點

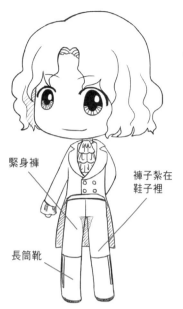

緊身褲

褲子紮在鞋子裡

長筒靴

傳統英國男性的服裝分為上下裝,上裝搭配兩件不同款式的衣服,袖口以白色花邊為裝飾,下裝為長褲和長筒靴。

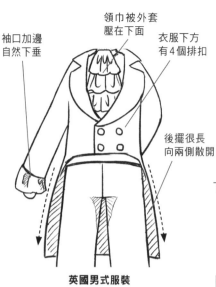

袖口加邊自然下垂

領巾被外套壓在下面

衣服下方有4個排扣

後擺很長向兩側散開

英國男式服裝

外套的領口類似現在的西裝,穿著時會露出脖子上的領巾。領巾作為裝飾用有2～3層。外套的正面很短,背面則加長成燕尾服的樣子。

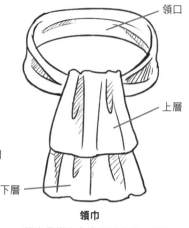

領口

上層

下層

領巾

領巾是綁在內衣領口上的,面料很軟,能折出層次和褶皺。

> ■ **核 心 知 識** ■
>
> ● 男士外套的後面衣擺會延長,類似於燕尾服。
> ● 女士的服裝可以通過簡單的幾何圖形來表現基本的結構和輪廓。

英國洋裝的繪製方式

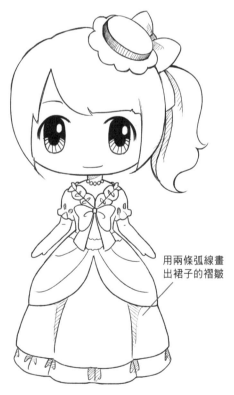

用兩條弧線畫出裙子的褶皺

英國女士的服裝以華麗的裙裝為主,連身的裙裝以多層次及褶皺來呈現質感及樣式。

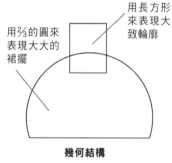

用⅗的圓來表現大大的裙擺

用長方形來表現大致輪廓

幾何結構

以幾何圖形來看待裙子的結構。

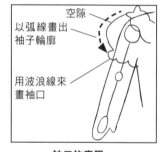

空隙

以弧線畫出袖子輪廓

用波浪線來畫袖口

袖口的表現

要注意泡泡袖的袖口與手臂間的空隙。

用大弧線和彎曲的褶皺來表現服裝細節

放大的蝴蝶結,佔據了大部分的正面。

袖口的表現

袖口通過泡泡袖和花邊來表現華麗感。轉換成Q版後,則要以簡化的褶皺和大弧度線條來呈現出效果。

埃及服裝的特點

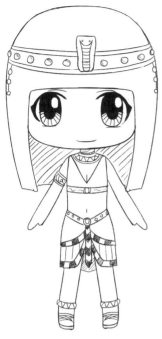

在埃及只有王后和法老才能佩戴有眼鏡蛇的裝飾品

頭飾

頭飾不但能固定頭髮,其花紋還可以表現出人物的權位。

臂腕是戴在手臂上的裝飾品。通過鑲嵌寶石及雕刻紋樣來表現華貴感。

臂腕

腿圈

草鞋

鞋子大多以草編織而成,不會出現以弧線勾畫出的鞋子。

鞋子

埃及的服裝簡單且有些暴露,以上下裝來表現服裝的整體樣式。

埃及服裝的繪製方式

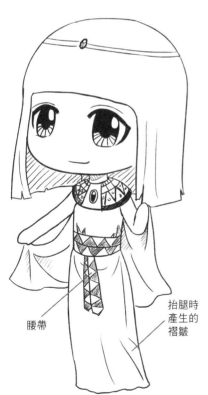

弧線

飾品呈半圓形,兩邊根據肩膀的弧度彎曲。

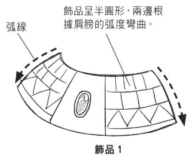

飾品 1

除了柔軟的面料可以作為披肩外,較硬的材料也可以,還因此代替了項鍊的功能。

纏繞起來的腰帶以圓環繪製出來

用簡單的線條畫出裡面的圖案

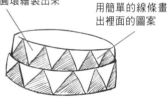

飾品 2

纏在腰部的腰帶用來固定服裝、表現身體曲線。

■ 核心知識 ■

● 埃及服裝比較單薄,但頭飾卻有很強的象徵性。畫有眼鏡蛇的飾物都是法老及皇后的專用品。

● 轉成 Q 版後,可以用三角形作為腰帶的紋樣,表現其精緻和特色。

● 飾品常會用到寶石和雕刻。

腰帶

抬腿時產生的褶皺

這種緊身女裝從胸部一直垂到腳踝,在胸下用一條布帶紮住。

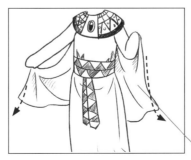

柔軟的披肩
以自然的線條畫出披肩輪廓,表現出柔軟及飄逸;在手部提起處延伸出褶皺,呈現出輕薄的感覺。

用柔軟的線條畫出披肩輪廓

3.2 各式各樣的Q版服裝

哥德服的特點

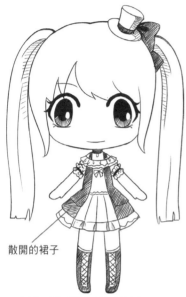

散開的裙子

哥德服的重點在於細節的表現。
女性哥德服會在裙邊運用大量
蕾絲作為點綴。

**以大塊線條
畫出服裝的邊**

蕾絲的表現
轉換成Q版後,蕾絲會被簡化和放大。

為吊帶畫上重色　　**抬起腿部時
會產生褶皺**

深色的表現
為局部上重色可提升服裝的哥德風格。

深色的靴子
鞋子的樣式和顏色要與服裝
相匹配,這裡以黑色長靴表
現最好。

■ 核 心 知 識 ■

● 哥德風有很多蕾絲表現。
● Q版化後,蕾絲要以大塊的線條來表現。
● 以排線畫出重色,在顏色上表現出歌特服飾的特徵。

哥德服裝的繪製方式

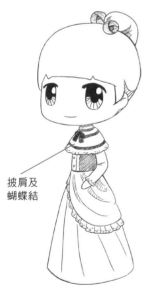

披肩及
蝴蝶結

根據人物的體型和角度呈現,
來繪製相應的服裝。

**畫出玫瑰
花,並以
排線來表
現灰度。**

頭飾
根據人物的體型和角度呈現,來繪
製相應的頭飾

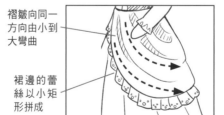

**褶皺向同一
方向由小到
大彎曲**

**裙邊的蕾
絲以小矩
形拼成**

褶皺的表現
通過在內側畫弧線來表現服裝的
褶皺和樣式。

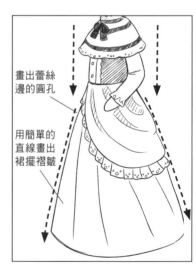

**畫出蕾絲
邊的圓孔**

**用簡單的
直線畫出
裙擺褶皺**

服裝的整體表現
根據身體結構畫出上身的衣物,下身則因
遮擋關係只在兩側畫出弧線。

龐克服的特點

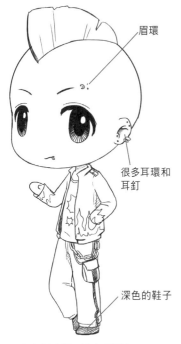

眉環

很多耳環和耳釘

深色的鞋子

龐克服大膽、具有吸引力，通常會搭配深色飾品。

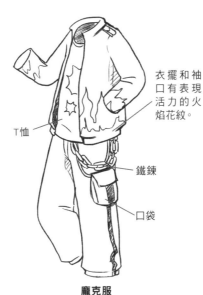

衣擺和袖口有表現活力的火焰花紋。

T恤

鐵鍊

口袋

龐克服

龐克服要表現出街頭風的感覺。可用深色來描繪龐克服，也可以通過誇張、大膽的花紋來展現這一特點。

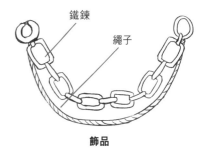

鐵鍊

繩子

飾品

佩戴在下裝的鍊子，可以是單條或多條。通過配飾來加強人物特質。

■ 核 心 知 識 ■

- ●用簡單的花紋來表現街頭風的 Q版龐克裝。
- ●通過小飾品，如耳釘、唇環等來呈現張揚的個性。
- ●可將網襪或貼身皮褲作為女性龐克的下裝。

龐克服的繪製方式

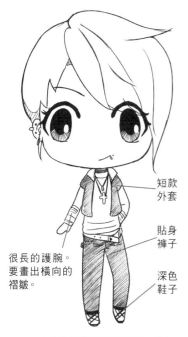

短款外套

貼身褲子

深色鞋子

很長的護腕。要畫出橫向的褶皺。

畫出和服裝相匹配的飾品。龐克服很多都是黑色的，這裡可通過繪製密集的排線來呈現。

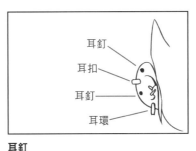

耳釘

耳扣

耳釘

耳環

耳釘

耳釘和耳扣都以小黑點、長方形來呈現。

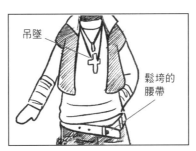

吊墜

鬆垮的腰帶

上衣

以小外套、長款女版T恤作為上裝。外套以密集的排線畫出灰度。

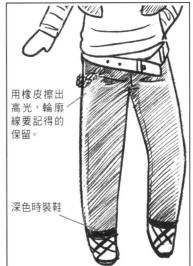

用橡皮擦出高光，輪廓線要記得的保留。

深色時裝鞋

下裝

根據腿部輪廓畫出十分貼身的褲子，再以密集排線表現灰度。擦掉褲子外輪廓處的部分灰度，以表現皮褲的高光。

搖滾服裝的特點

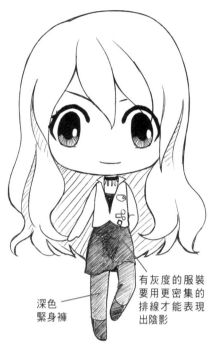

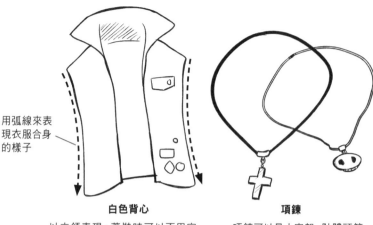

用弧線來表現衣服合身的樣子

白色背心
以立領表現，著裝時可以不用完全拉上，呈現出翻領的效果。

項鍊
項鍊可以是十字架、骷髏頭等，也可以同時佩戴多條。

深色緊身褲

有灰度的服裝要用更密集的排線才能表現出陰影

以重色表現搖滾服，無論男女常會以一身黑的裝束打扮。

■ **核心知識** ■

● 搖滾服的特點在顏色和緊身樣式。
● 繪製Q版緊身服時，可以根據身體輪廓在內側添加細節來表現服裝樣式。

搖滾服裝的繪製方式

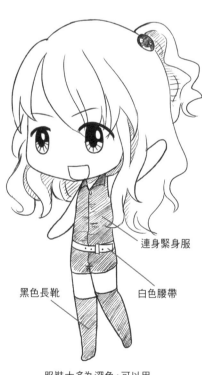

連身緊身服

黑色長靴

白色腰帶

服裝大多為深色，可以用同一方向的排線來繪製。

貼身

上衣的表現
根據身體結構畫出服裝輪廓，緊身的話直接根據身體輪廓描繪就可以了。

弧線

弧線

鞋子的表現
在膝蓋上方以弧線畫出長靴的輪廓，便能很好地表現鞋子。

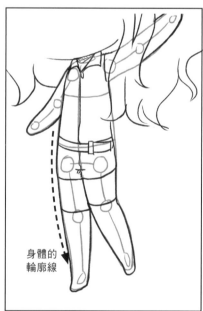

身體的輪廓線

服裝整體表現
在Q版中，緊身服基本上是直接根據身體輪廓來繪製的，再添加細節來表現樣式。仔細觀察會發現兩側的輪廓是身體原來的線條。

玩偶裝的特點

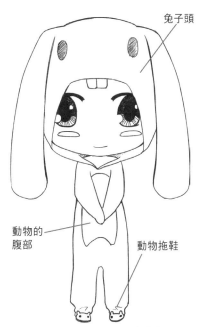

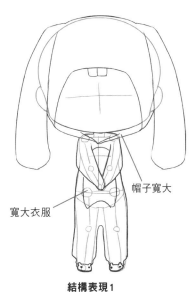

兔子頭

線條到手肘處向內彎，表現出因寬鬆而產生空隙。

結構表現 2

由於服裝十分寬鬆，褲襠可以向下畫得垮一些。

帽子寬大

寬大衣服

結構表現 3

動物的腹部

動物拖鞋

玩偶裝的特點在於根據動物外形來表現。玩偶裝十分寬大，繪製時要通過線條來表現面料寬鬆的感覺。

結構表現 1

根據人物結構畫出具有動物特點的帽子。服裝的線條與身體之間要有一定的空隙。

■ **核 心 知 識** ■

● 玩偶裝的特點是根據動物的外形製作的。
● 玩偶裝十分寬大，繪製時服裝與身體間的距離要夠大才能表現出寬鬆的感覺。

玩偶裝的繪製方式

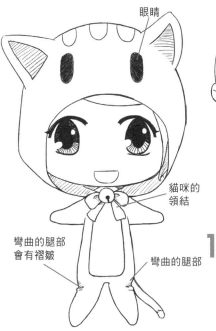

眼睛

貓咪的領結

彎曲的腿部會有褶皺

彎曲的腿部

根據身體結構和動態畫出不同的玩偶裝。繪製時要表現出衣服十分寬鬆的特點，畫出服裝與身體之間的關係。

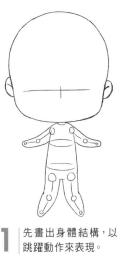

1 先畫出身體結構，以跳躍動作來表現。

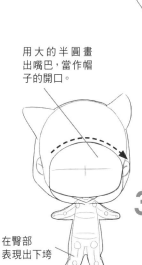

用大的半圓畫出嘴巴，當作帽子的開口。

在臀部表現出下垮

2 根據身體結構畫出帽子和服裝輪廓。帽子要表現出動物的特點，如三角形的耳朵等。

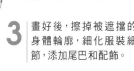

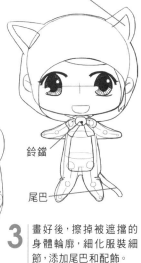

耳朵細節

鈴鐺

尾巴

3 畫好後，擦掉被遮擋的身體輪廓，細化服裝細節，添加尾巴和配飾。

Cosplay服裝的特點

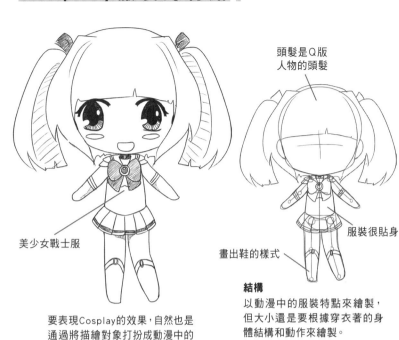

頭髮是Q版
人物的頭髮

服裝很貼身

畫出鞋的樣式

美少女戰士服

要表現Cosplay的效果，自然也是
通過將描繪對象打扮成動漫中的
人物來表現的。

結構
以動漫中的服裝特點來繪製，
但大小還是要根據穿衣著的身
體結構和動作來繪製。

領口的表現
蝴蝶結的樣式可以根據美少女戰士的服
裝來繪製，但要放大。

Cosplay服裝的繪製

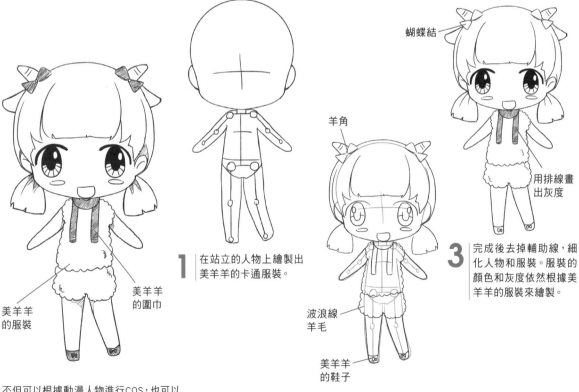

蝴蝶結

羊角

用排線畫
出灰度

波浪線
羊毛

美羊羊
的鞋子

美羊羊
的圍巾

美羊羊
的服裝

不但可以根據動漫人物進行COS，也可以
根據卡通中的動物進行COS。上圖是根據
美羊羊的服裝進行COS的。

1 在站立的人物上繪製出
美羊羊的卡通服裝。

2 頭髮沒有COS，只在頭頂畫出羊角及蝴
蝶結，這是美羊羊的頭部特徵。畫出圍
巾和以波浪線構成的毛茸茸服裝。

3 完成後去掉輔助線，細
化人物和服裝。服裝的
顏色和灰度依然根據美
羊羊的服裝來繪製。

【練習】有翅膀的小天使

有著一對潔白翅膀的就是天使了。天使以美好純淨的形象出現於漫畫中，下面就來繪製一下Q版天使吧！

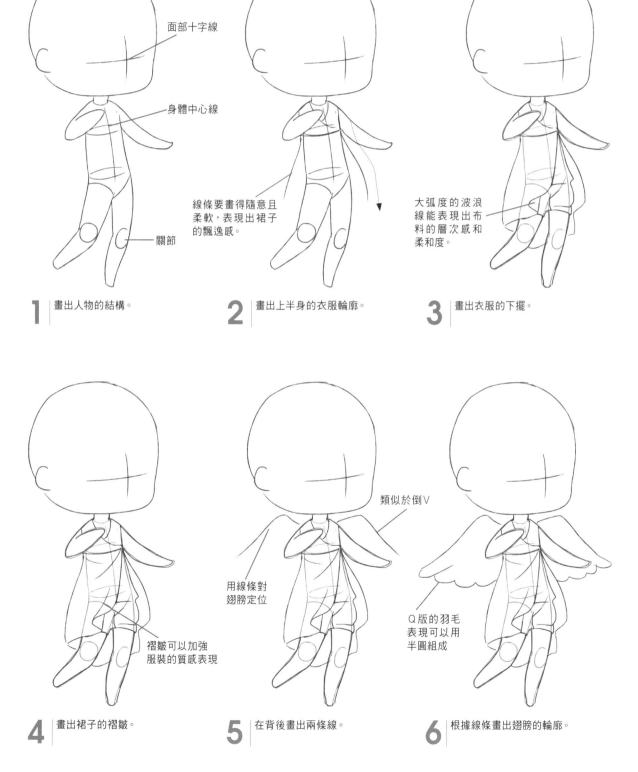

1 畫出人物的結構。

面部十字線

身體中心線

關節

2 畫出上半身的衣服輪廓。

線條要畫得隨意且柔軟，表現出裙子的飄逸感。

3 畫出衣服的下擺。

大弧度的波浪線能表現出布料的層次感和柔和度。

4 畫出裙子的褶皺。

褶皺可以加強服裝的質感表現

5 在背後畫出兩條線。

用線條對翅膀定位

6 根據線條畫出翅膀的輪廓。

類似於倒V

Q版的羽毛表現可以用半圓組成

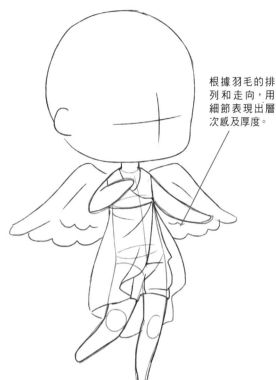

根據羽毛的排列和走向，用細節表現出層次感及厚度。

7 | 根據翅膀輪廓畫出細節。

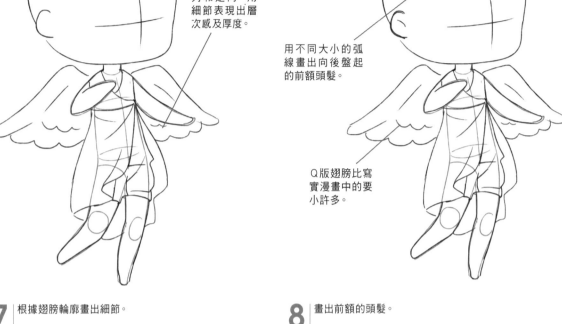

弧線

用不同大小的弧線畫出向後盤起的前額頭髮。

Q版翅膀比寫實漫畫中的要小許多。

8 | 畫出前額的頭髮。

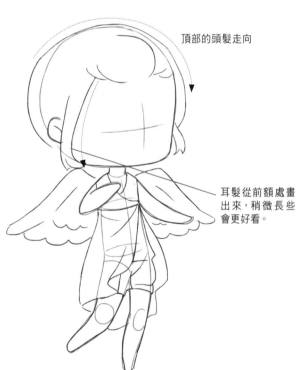

頂部的頭髮走向

耳髮從前額處畫出來，稍微長些會更好看。

9 | 根據頭部輪廓完成頭髮的繪製。

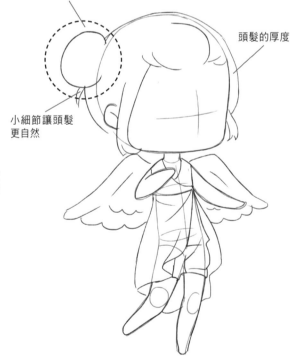

用圓圈畫出包包頭

頭髮的厚度

小細節讓頭髮更自然

10 | 畫個圓作為紮起的頭髮。

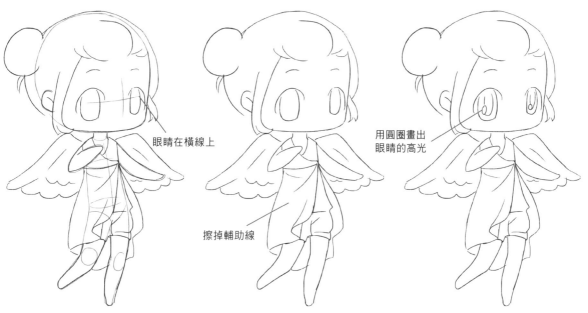

眼睛在橫線上

擦掉輔助線

用圓圈畫出
眼睛的高光

11 根據面部十字線畫出五官。

12 去掉輔助線方便接下來的細化。

13 畫出瞳孔和高光。

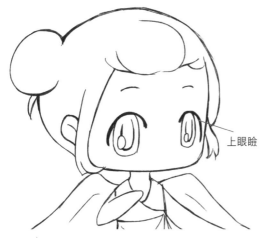

上眼瞼

14 細化人物的線條，加粗上眼瞼。

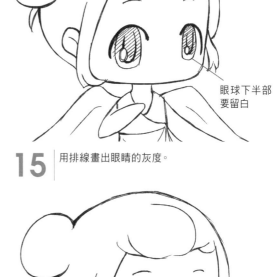

眼球下半部
要留白

15 用排線畫出眼睛的灰度。

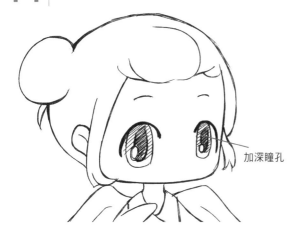

加深瞳孔

16 加深瞳孔的灰度。

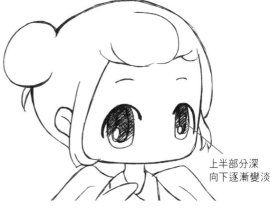

上半部分深
向下逐漸變淡

17 繼續添加線條使眼睛具有通透感。

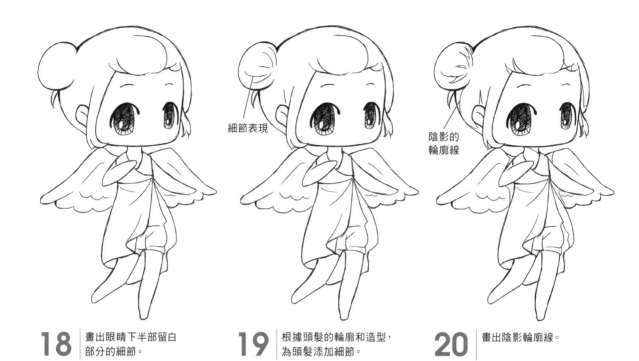

18 | 畫出眼睛下半部留白部分的細節。

細節表現

19 | 根據頭髮的輪廓和造型，為頭髮添加細節。

陰影的輪廓線

20 | 畫出陰影輪廓線。

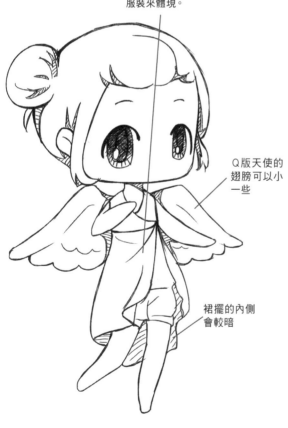

天使的動態要表現得輕盈，也可以用服裝來體現。

Q版天使的翅膀可以小一些

裙擺的內側會較暗

21 | 畫出陰影使人物更有立體感。完成。

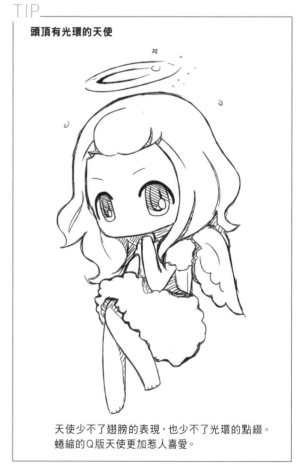

TIP

頭頂有光環的天使

天使少不了翅膀的表現，也少不了光環的點綴。蜷縮的Q版天使更加惹人喜愛。

人物的動態至關重要。Q版人物的四肢長短不同，會影響到他們的坐、走、跑、蹲，這些細節正是人物是否可愛，看上去是否自然的關鍵。

第 **4** 章

Q版人物動作的經典案例

4.1.1 對比一下你就知道

人物在轉換成Q版人物後，因為身材比例改變的緣故運動表現方式也會隨之產生變化。下面就來看看Q版人物的關節運動情況。

寫 實 人 物 的 關 節 運 動

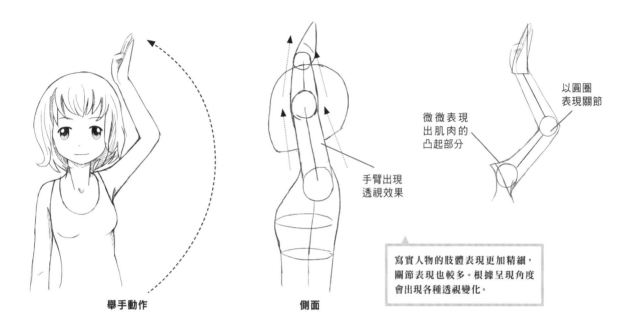

以圓圈表現關節

微微表現出肌肉的凸起部分

手臂出現透視效果

舉手動作

側面

寫實人物的肢體表現更加精細，關節表現也較多。根據呈現角度會出現各種透視變化。

Q 版 人 物 的 關 節 運 動

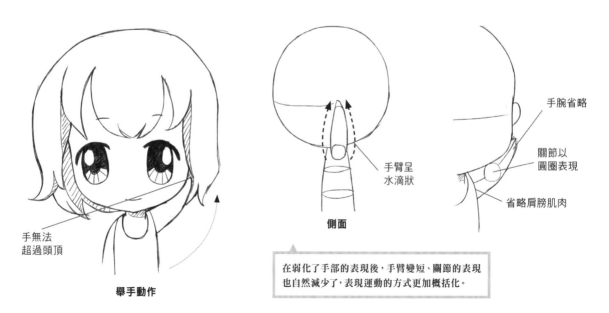

手無法超過頭頂

舉手動作

手臂呈水滴狀

側面

手腕省略

關節以圓圈表現

省略肩膀肌肉

在弱化了手部的表現後，手臂變短、關節的表現也自然減少了，表現運動的方式更加概括化。

寫實人物的身體扭轉

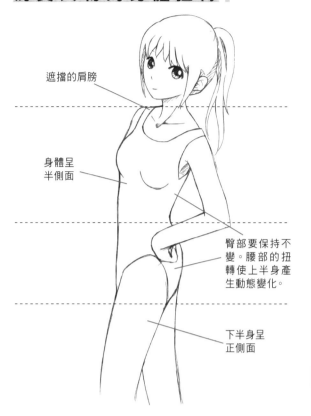

遮擋的肩膀

身體呈
半側面

臀部要保持不
變。腰部的扭
轉使上半身產
生動態變化。

下半身呈
正側面

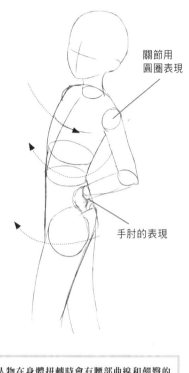

關節用
圓圈表現

手肘的表現

寫實人物在身體扭轉時會有腰部曲線和翹臀的
表現，在叉腰的手臂間會有明顯的空隙。

Q 版 人 物 的 身 體 扭 轉

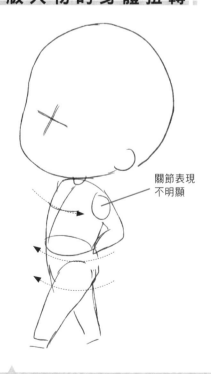

關節表現
不明顯

轉換成Q版人物時，同樣的動作會有很大的區別：
腰部的曲線不見了，扭轉動作的表現也減弱了。

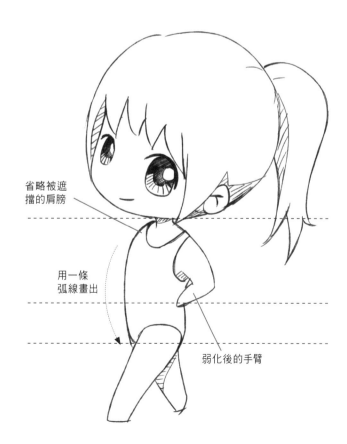

省略被遮
擋的肩膀

用一條
弧線畫出

弱化後的手臂

4.1.2 小可愛運動時的重心和局限

首先要弄明白身體重心的概念：想像身體的各部分組成受地球引力作用而產生的重力全都集中於一點，這一點就是身體的重心。無論是站立還是奔跑，都有重心。在畫人物時要特別注意重心的位置，否則就會給人一種不穩的感覺。

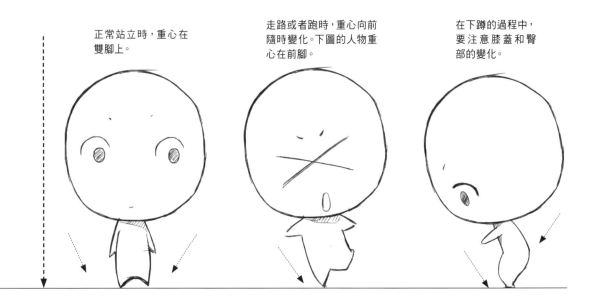

正常站立時，重心在雙腳上。

走路或者跑時，重心向前隨時變化。下圖的人物重心在前腳。

在下蹲的過程中，要注意膝蓋和臀部的變化。

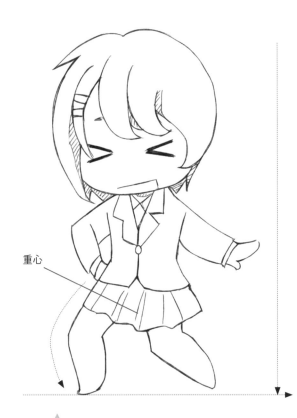

重心

一隻腳向前另一隻腳向後伸，在繪製這樣的動作時，重心應該放在臀部，所以雙腿分開的距離要使人物看上去很平穩才行。

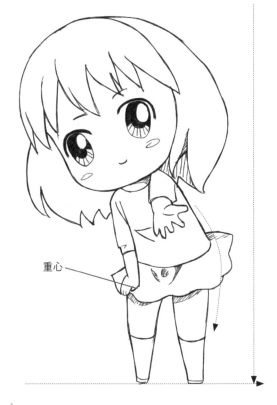

重心

當做出的動作使身體向前傾斜時，重心就已經落於前方了。為了保持平穩，要讓人物的一隻手撐著膝蓋。由於是正面的Q版人物，身體表現弱化使腿部彎曲變得很不明顯。

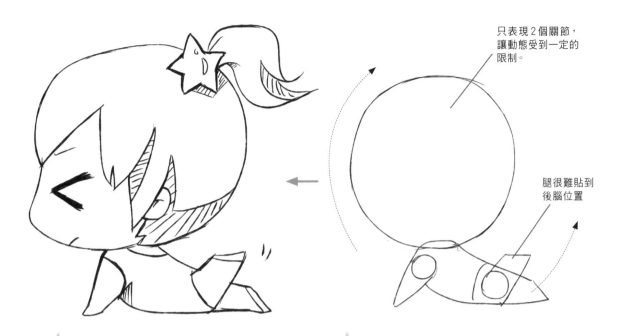

只表現 2 個關節，讓動態受到一定的限制。

腿很難貼到後腦位置

在 Q 版中，常會用些誇張的繪製手法，比如：很難在這樣的比例下讓人物能用腳碰到頭。

由於 Q 版人物的身材短小，特別是 1～2 頭身的，在遇到類似健美的運動時，人物的身材會影響到動作是否能自然完成。

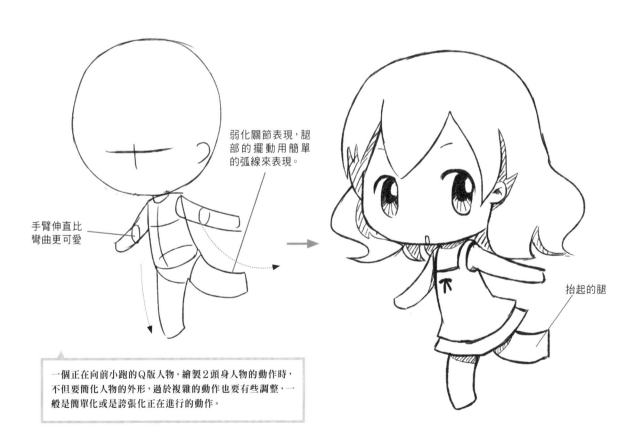

弱化關節表現，腿部的擺動用簡單的弧線來表現。

手臂伸直比彎曲更可愛

抬起的腿

一個正在向前小跑的 Q 版人物。繪製 2 頭身人物的動作時，不但要簡化人物的外形，過於複雜的動作也要有些調整，一般是簡單化或是誇張化正在進行的動作。

4.2 Q版人物的基本動態表現

4.2.1 飛速地跑起來

無論在漫畫中還是動畫中,常常能看到跑得飛快的動作表現,該如何繪製Q版人物這種一溜煙式的奔跑呢?

頭部

身體動態線

1 畫出頭部和身體的動態線。

耳朵對頭部的朝向起到設定作用

2 畫出人物的耳朵。

關節表現

3 畫出手臂的動態線,用圓圈表現出關節。

奔跑時身體會向前傾

4 根據身體動態線畫出身體一側的輪廓。

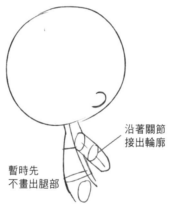

沿著關節接出輪廓

暫時先不畫出腿部

5 繼續添加身體輪廓。

側面五官省略

6 畫出側面輪廓。

頭髮向後彎曲

7 用簡單的線條勾畫出前額頭髮的動態線。

8 根據上一步畫出的線條,繼續添加頭髮。

表現出頭髮的厚度

9 添加後面的頭髮。

表現奔跑時
的賣力表情

省略腳，只
用圓圈表現

10 去掉頭部的輔助線。

11 畫出緊閉的眼睛。

12 在下方畫出圓圈表現出
快速奔跑時腳的動態。

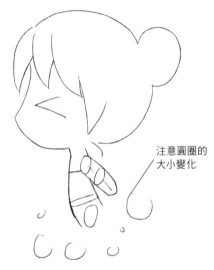

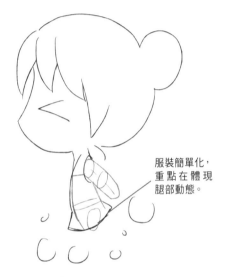

注意圓圈的
大小變化

服裝簡單化，
重點在體現
腿部動態。

13 添加不同大小的圓圈，
呈現快速運動的狀態。

14 根據身體結構畫出
衣服的輪廓。

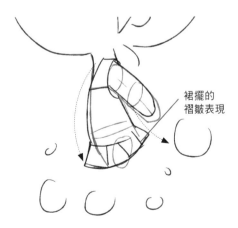

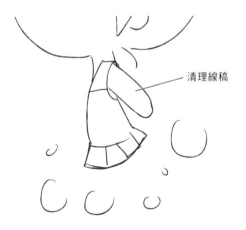

裙擺的
褶皺表現

清理線稿

15 細化服裝，增加細節。

16 去掉輔助線。

17 │ 現在來看看整體效果。

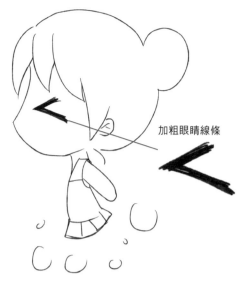

加粗眼睛線條

18 │ 細化眼睛。

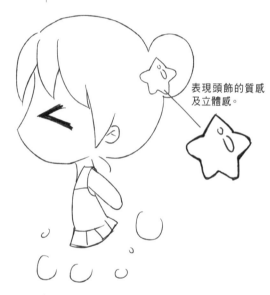

表現頭飾的質感
及立體感。

19 │ 在紮起的頭髮上畫出頭飾。

以彎曲的
線條表現

20 │ 根據裙擺勾畫出圓圈，
　　 以表現腿部的動態。

細節在
紮起的地方

21 │ 在紮起頭髮處
　　 畫出髮絲細節。

陰影的輪廓線

22 │ 繼續細化，用簡單的線條畫出
　　 頭髮上的陰影輪廓。

頭髮的陰影

23 根據頭髮的陰影輪廓畫出陰影。

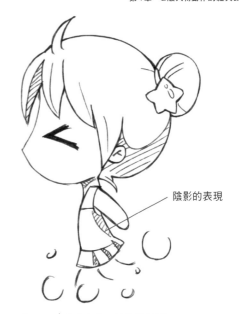

陰影的表現

24 畫出身體及服裝的陰影，
讓人物更立體。

25 細化服裝，畫出服裝的灰度。

26 在人物的後方畫些特效，
增加奔跑時一溜煙的感覺。

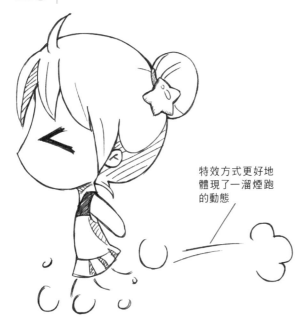

特效方式更好地
體現了一溜煙跑
的動態

27 最後，整理人物線條。
完成。

TIP

一溜煙跑的正面表現

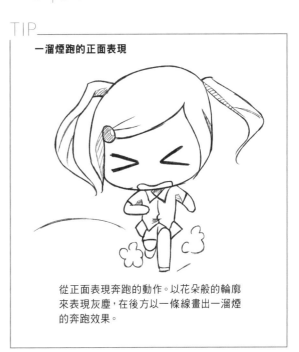

從正面表現奔跑的動作。以花朵般的輪廓
來表現灰塵，在後方以一條線畫出一溜煙
的奔跑效果。

4.2.2 跳躍的動態

比較常見的跳躍的動作有兩種：雙腳跳離地面，另一種是一隻腳抬起，一隻腳伸直。就讓我們來看看如何繪製跳躍的Q版人物！

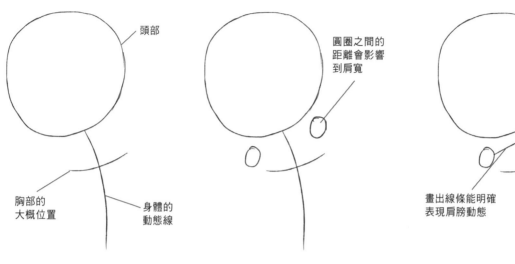

頭部

胸部的
大概位置

身體的
動態線

圓圈之間的
距離會影響
到肩寬

畫出線條能明確
表現肩膀動態

1 以圓圈及簡單的線條，快速
表現出頭部和身體動態。

2 以圓圈和線條
表現出肩膀。

3 連接圓圈表現出肩寬。

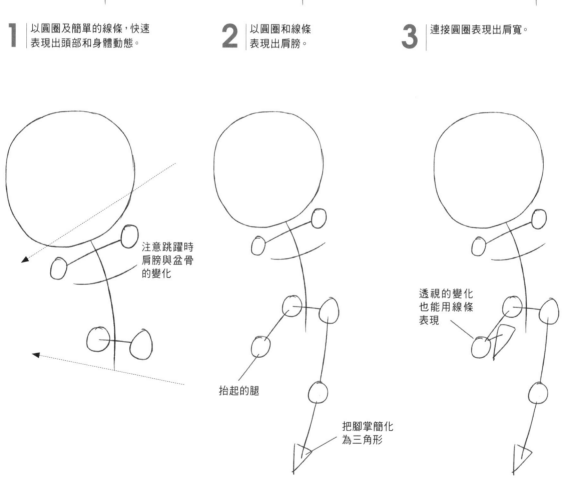

注意跳躍時
肩膀與盆骨
的變化

抬起的腿

把腳掌簡化
為三角形

透視的變化
也能用線條
表現

4 根據身體動態線，在兩側
畫出圓圈表現盆骨位置，
並用線連接。

5 以圓圈和線條畫出腿的動態。

6 根據抬起的腿畫出腳掌，
再用線與關節連接。

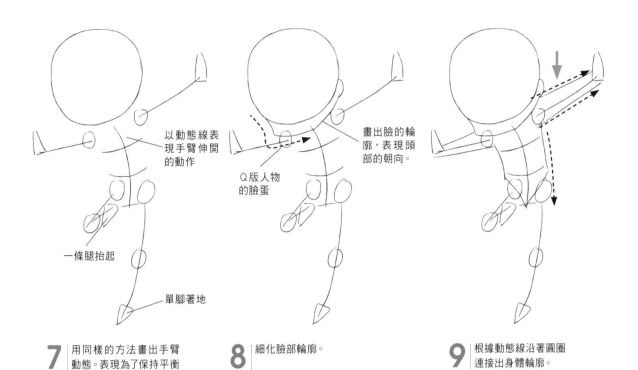

以動態線表現手臂伸開的動作

Q版人物的臉蛋

一條腿抬起

單腳著地

畫出臉的輪廓，表現頭部的朝向。

7 用同樣的方法畫出手臂動態。表現為了保持平衡而伸開的手臂。

8 細化臉部輪廓。

9 根據動態線沿著圓圈連接出身體輪廓。

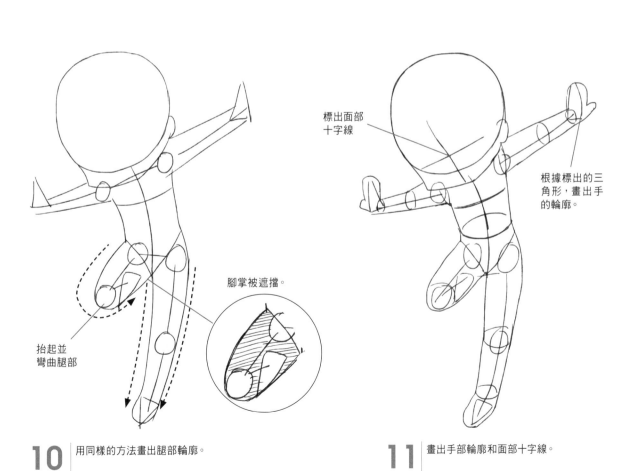

抬起並彎曲腿部

腳掌被遮擋。

標出面部十字線

根據標出的三角形，畫出手的輪廓。

10 用同樣的方法畫出腿部輪廓。

11 畫出手部輪廓和面部十字線。

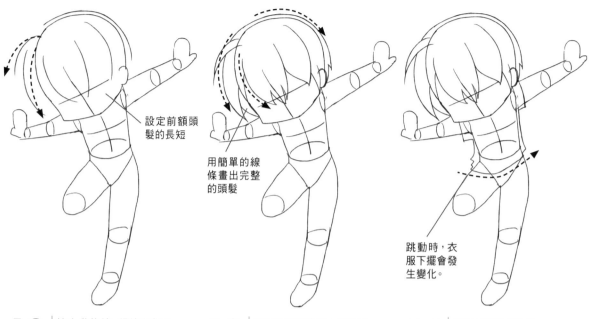

設定前額頭
髮的長短

用簡單的線
條畫出完整
的頭髮

跳動時，衣
服下擺會發
生變化。

12 擦去動態線，根據頭部用
簡單的線條勾出頭髮。

13 補充頭髮呈現出大概輪廓。

14 根據身體動態畫出
衣服的輪廓。

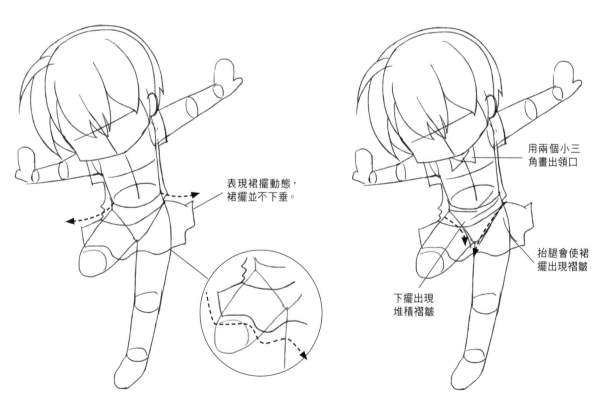

表現裙擺動態，
裙擺並不下垂。

用兩個小三
角畫出領口

抬腿會使裙
擺出現褶皺

下擺出現
堆積褶皺

15 繼續畫出裙子輪廓。

16 細化服裝，表現裙子褶皺。

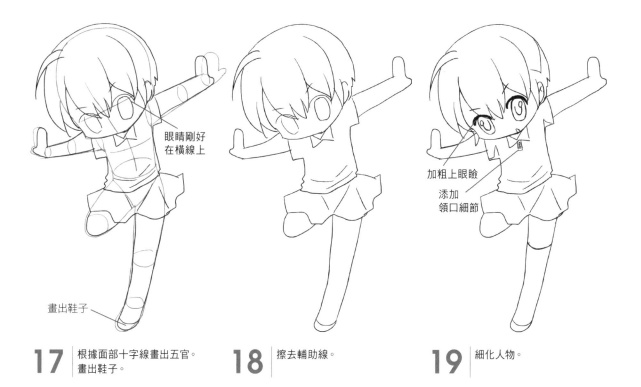

眼睛剛好
在橫線上

畫出鞋子

加粗上眼瞼

添加
領口細節

17 根據面部十字線畫出五官。
畫出鞋子。

18 擦去輔助線。

19 細化人物。

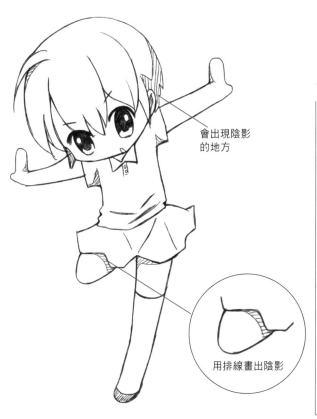

會出現陰影
的地方

用排線畫出陰影

20 添加重色及陰影。
完成。

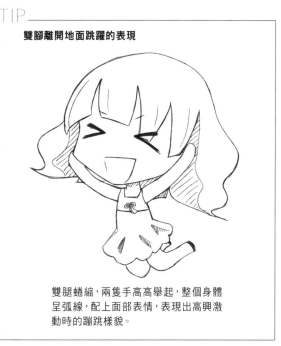

TIP

雙腳離開地面跳躍的表現

雙腿蜷縮，兩隻手高高舉起，整個身體
呈弧線，配上面部表情，表現出高興激
動時的蹦跳樣貌。

表情是內在情緒以身體直觀表現出來的方式。
Q版人物有著更豐富的表情。

4.3.1 零食全部吃掉

狼吞虎嚥聽上去十分粗魯，但在Q版中，常常會將這類大大咧咧的舉動表現得很誇張而變得更加可愛。

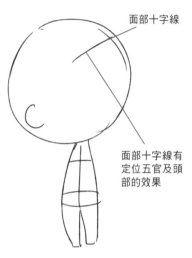

面部十字線

面部十字線有
定位五官及頭
部的效果

1 畫出站立的身體結構。

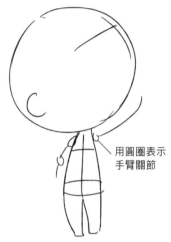

用圓圈表示
手臂關節

2 畫出手臂的動態。

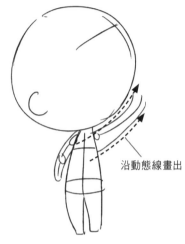

沿動態線畫出

3 根據手臂動態線
畫出手臂輪廓。

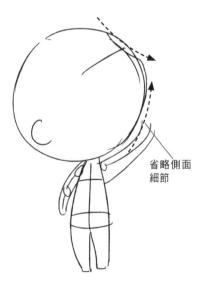

省略側面
細節

4 以圓圈為基礎，
畫出面部輪廓。

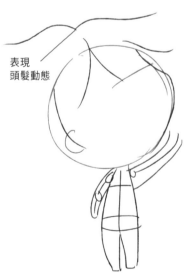

表現
頭髮動態

5 接著畫出劉海的動態線。

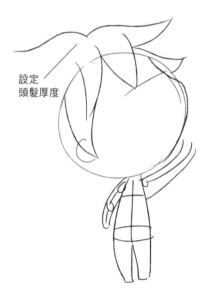

設定
頭髮厚度

6 根據劉海動態線
畫出完整頭髮。

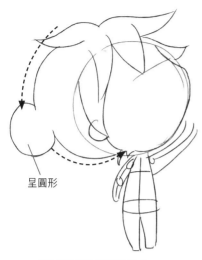

呈圓形

7 繼續添加線條完成
頭髮的繪製。

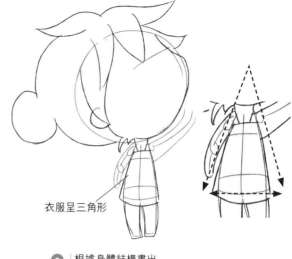

衣服呈三角形

8 根據身體結構畫出
衣服輪廓。

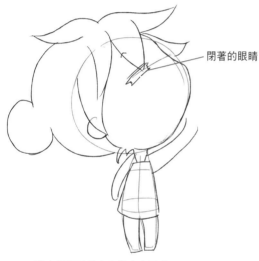

閉著的眼睛

9 根據面部十字線畫出眼睛。

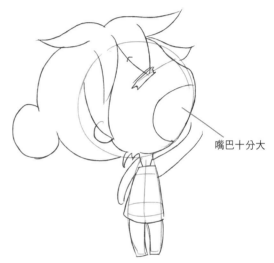

嘴巴十分大

10 以誇張的方式畫出大嘴巴。

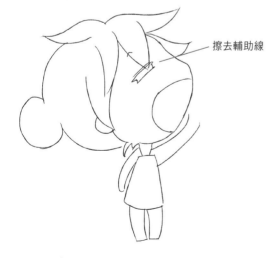

擦去輔助線

11 擦去輔助線方便接下來的細化。

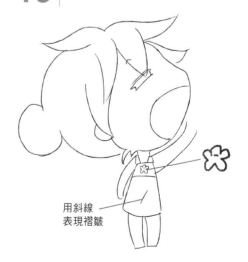

用斜線
表現褶皺

12 添加服裝細節。
畫朵小花作為點綴。

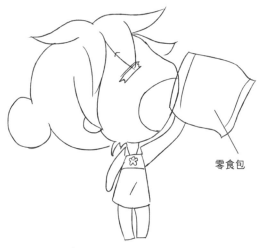

13 根據動作畫出零食包的輪廓。

零食包

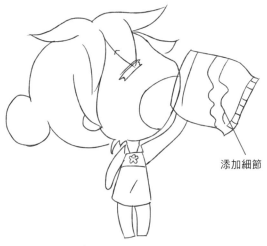

14 細化零食包，加上簡單的線條豐富畫面。

添加細節

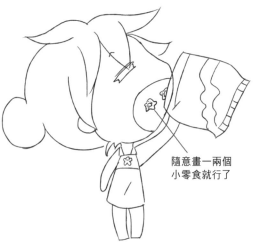

15 繼續細化手中的食物，畫出倒出的零食。

隨意畫一兩個小零食就行了

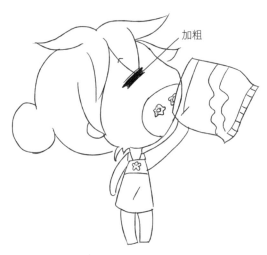

16 細化面部，給眼睛加上重色。

加粗

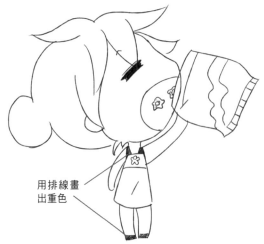

17 繼續細化人物，畫出服飾上的重色部分。

用排線畫出重色

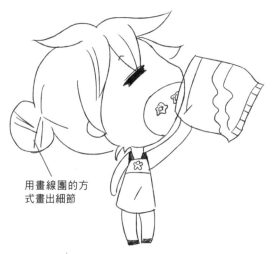

18 細化頭髮，以簡單的線條畫出。

用畫線團的方式畫出細節

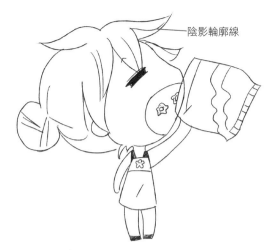

陰影輪廓線

19 根據頭髮畫出陰影輪廓線。

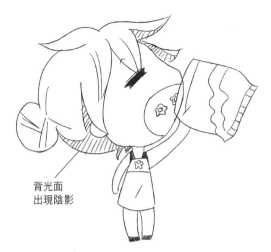

背光面
出現陰影

20 根據陰影輪廓線畫出陰影。

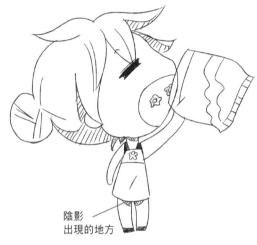

陰影
出現的地方

21 用同樣的方法畫出身體上的陰影。

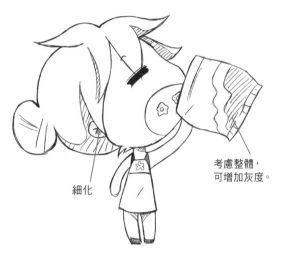

細化

考慮整體，
可增加灰度。

22 繼續描繪零食包上的灰度。

23 畫出頭髮上的高光。
完成。

TIP

狼吞虎嚥的表現

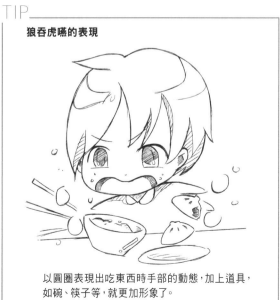

以圓圈表現出吃東西時手部的動態，加上道具，
如碗、筷子等，就更加形象了。

4.3.2 肚子痛得滾來滾去的少女

無聊時，有許多人會在某處做出滾來滾去的動作，在Q版漫畫中更是常見。

面部十字線

背部輪廓線

確定面部
的方向

1 畫出圓圈表現出頭部，並以
簡單線條表現身體動態。

膝蓋的表現

2 用圓圈表現出關節，畫出
蜷縮時的腿部動態。

手臂的
關節表現

3 用圓圈畫出手臂的關節。

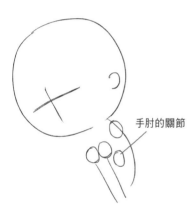

手肘的關節

4 繼續加圓圈畫出
手肘的關節。

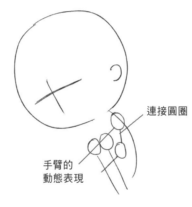

連接圓圈

手臂的
動態表現

5 用線條連接關節表現出
手臂動態。

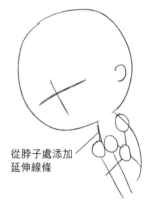

從脖子處添加
延伸線條

6 畫出另一半身體的
輪廓線。

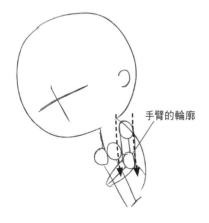

手臂的輪廓

7 根據手臂動態線畫出
手臂的輪廓。

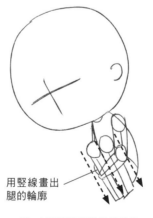

用豎線畫出
腿的輪廓

8 根據腿部動態線畫出
腿部輪廓。

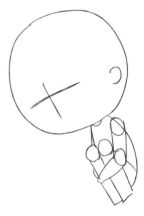

9 擦去動態線，
呈現整體輪廓。

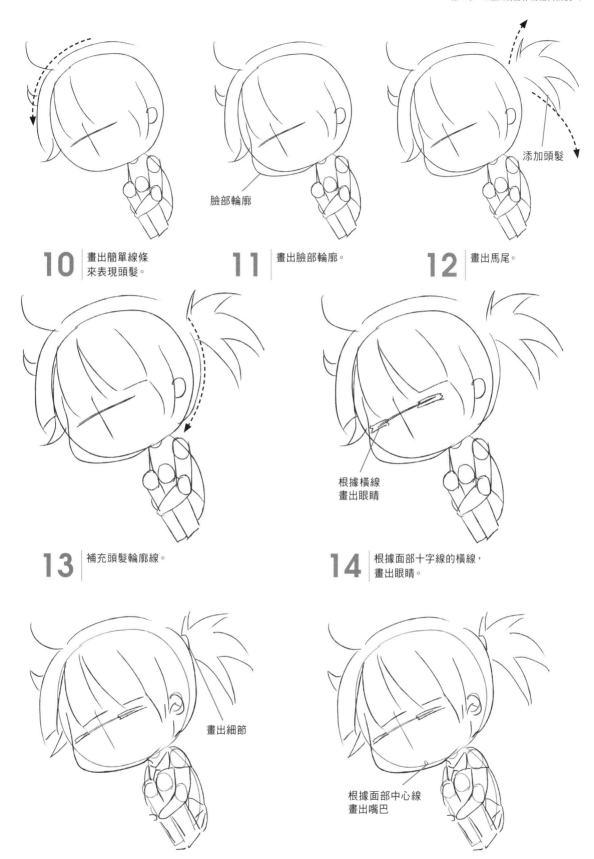

臉部輪廓

添加頭髮

根據橫線
畫出眼睛

畫出細節

根據面部中心線
畫出嘴巴

10 | 畫出簡單線條
來表現頭髮。

11 | 畫出臉部輪廓。

12 | 畫出馬尾。

13 | 補充頭髮輪廓線。

14 | 根據面部十字線的橫線，
畫出眼睛。

15 | 根據身體結構畫出衣服輪廓。
畫出紮起處的頭髮細節。

16 | 用小圓圈畫出嘴巴。

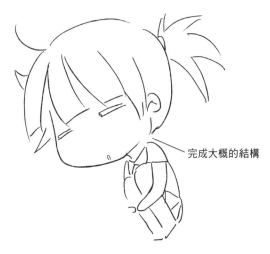

完成大概的結構

17 擦去輔助線方便接下來的細化。

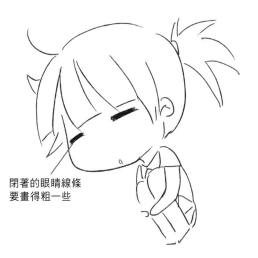

閉著的眼睛線條
要畫得粗一些

18 細化眼睛。

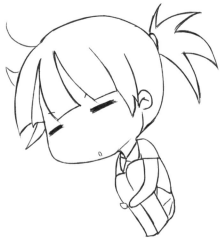

19 整理線條。

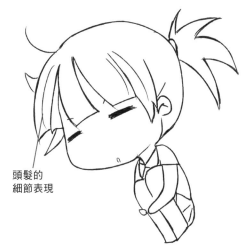

頭髮的
細節表現

20 根據輪廓線細化前額的頭髮。

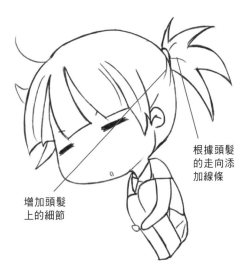

根據頭髮
的走向添
加線條

增加頭髮
上的細節

21 畫出紮起處馬尾的細節。

可用排線來
表現重色

22 添加重色，讓人物更有層次。

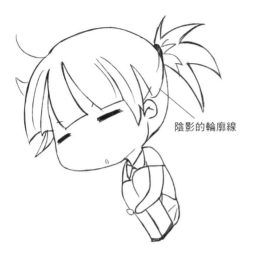

陰影的輪廓線

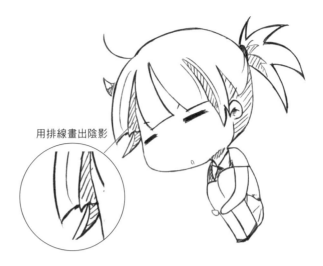

用排線畫出陰影

23 ｜ 根據頭髮結構畫出陰影的輪廓線。

24 ｜ 根據陰影輪廓線畫出頭髮上的陰影。

25 ｜ 用簡單線條畫出人物動態，
加強滾動的效果。

26 ｜ 畫出頭髮的高光部分。

TIP

包在被子裡滾來滾去的模樣

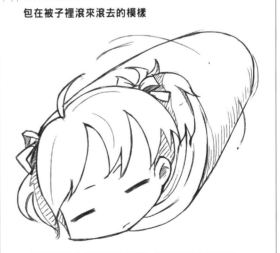

27 ｜ 整理線條。
完成。

以簡單線條畫出滾動動態。身體包裹在被子裡，
只露出頭部，讓畫面更具喜感。

【練習】要遲到啦

在學校裡，一般會穿著相應的校服，我們就來看一下穿著校服的Q版人物。

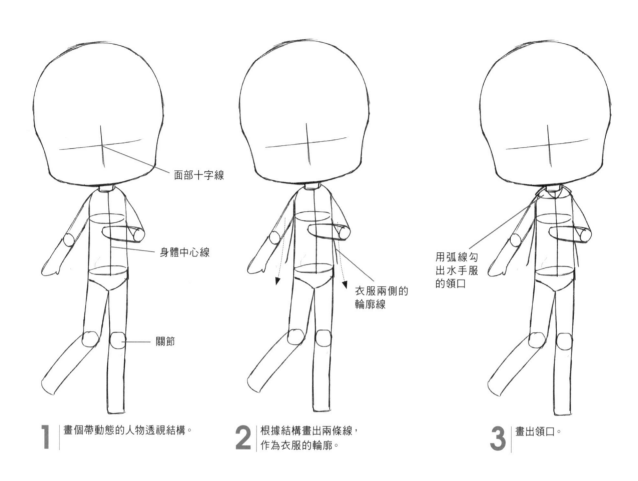

面部十字線

身體中心線

關節

衣服兩側的
輪廓線

用弧線勾
出水手服
的領口

1 畫個帶動態的人物透視結構。

2 根據結構畫出兩條線，
作為衣服的輪廓。

3 畫出領口。

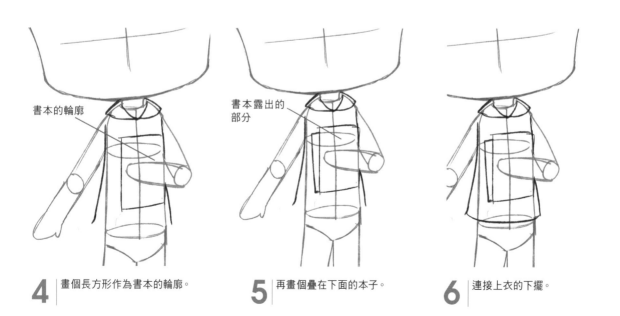

書本的輪廓

書本露出的
部分

4 畫個長方形作為書本的輪廓。

5 再畫個疊在下面的本子。

6 連接上衣的下擺。

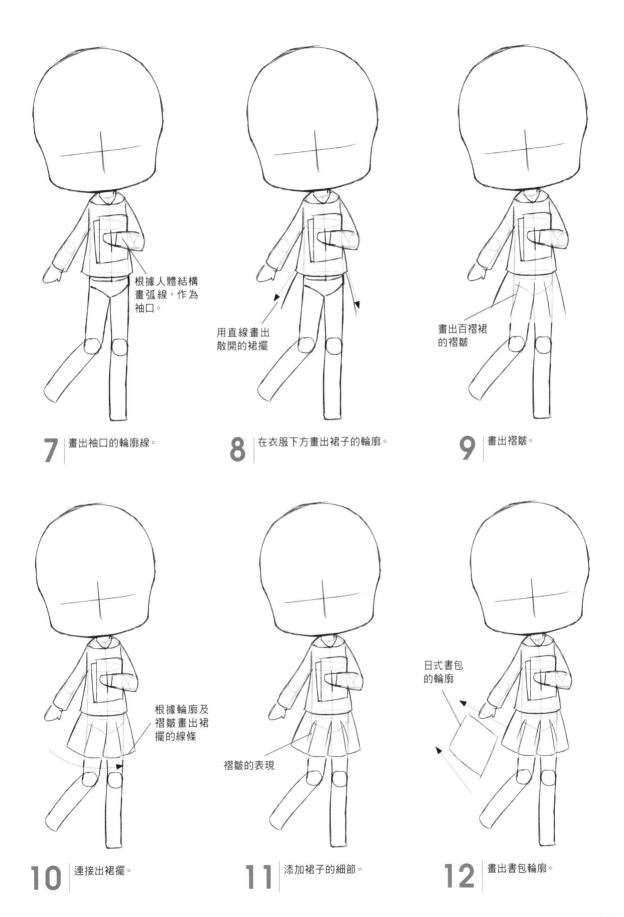

根據人體結構
畫弧線，作為
袖口。

用直線畫出
散開的裙擺

畫出百褶裙
的褶皺

7 ｜ 畫出袖口的輪廓線。

8 ｜ 在衣服下方畫出裙子的輪廓。

9 ｜ 畫出褶皺。

根據輪廓及
褶皺畫出裙
擺的線條

褶皺的表現

日式書包
的輪廓

10 ｜ 連接出裙擺。

11 ｜ 添加裙子的細節。

12 ｜ 畫出書包輪廓。

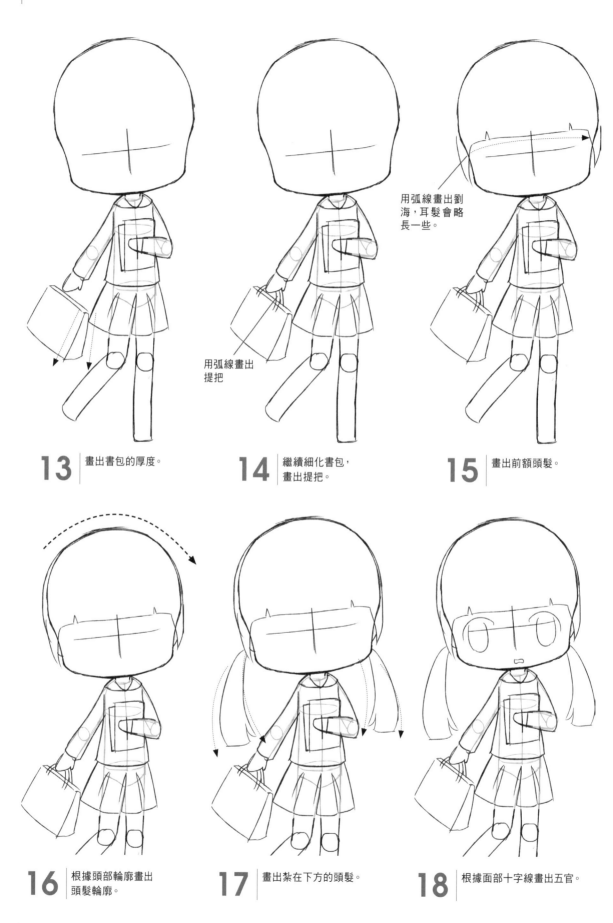

用弧線畫出劉海，耳髮會略長一些。

用弧線畫出提把

13 畫出書包的厚度。

14 繼續細化書包，畫出提把。

15 畫出前額頭髮。

16 根據頭部輪廓畫出頭髮輪廓。

17 畫出紮在下方的頭髮。

18 根據面部十字線畫出五官。

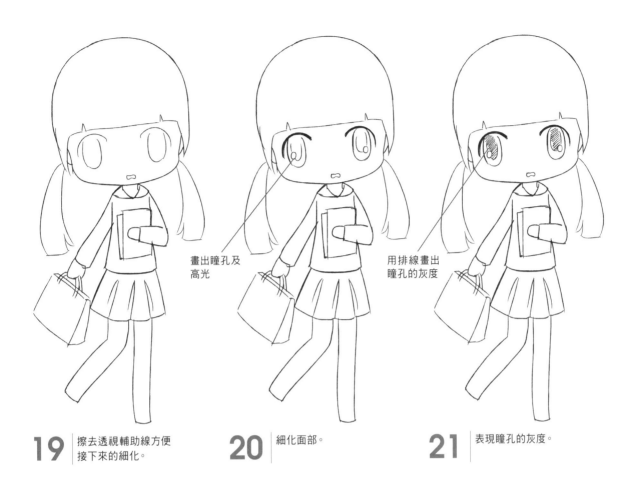

19 擦去透視輔助線方便
接下來的細化。

畫出瞳孔及
高光

20 細化面部。

用排線畫出
瞳孔的灰度

21 表現瞳孔的灰度。

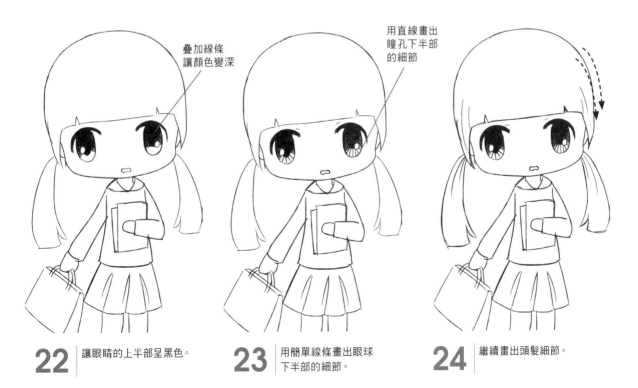

疊加線條
讓顏色變深

22 讓眼睛的上半部呈黑色。

用直線畫出
瞳孔下半部
的細節

23 用簡單線條畫出眼球
下半部的細節。

24 繼續畫出頭髮細節。

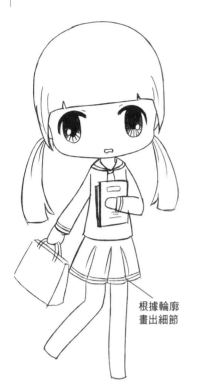

25 細化服裝，表現出水手服。

根據輪廓畫出細節

26 細化書包細節。

27 擦去書包上的多餘線條，畫出鞋子輪廓。

鞋子

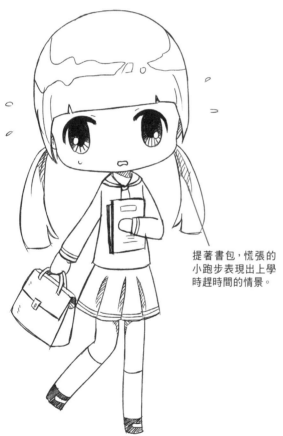

28 畫出陰影，讓人物更顯立體。完成。

提著書包，慌張的小跑步表現出上學時趕時間的情景。

TIP

手拿試卷的校園生活造型

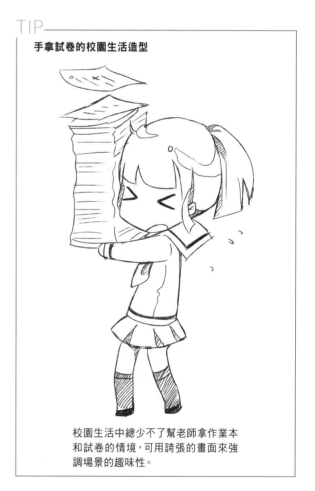

校園生活中總少不了幫老師拿作業本和試卷的情境，可用誇張的畫面來強調場景的趣味性。

第**5**章 Q版道具大組合

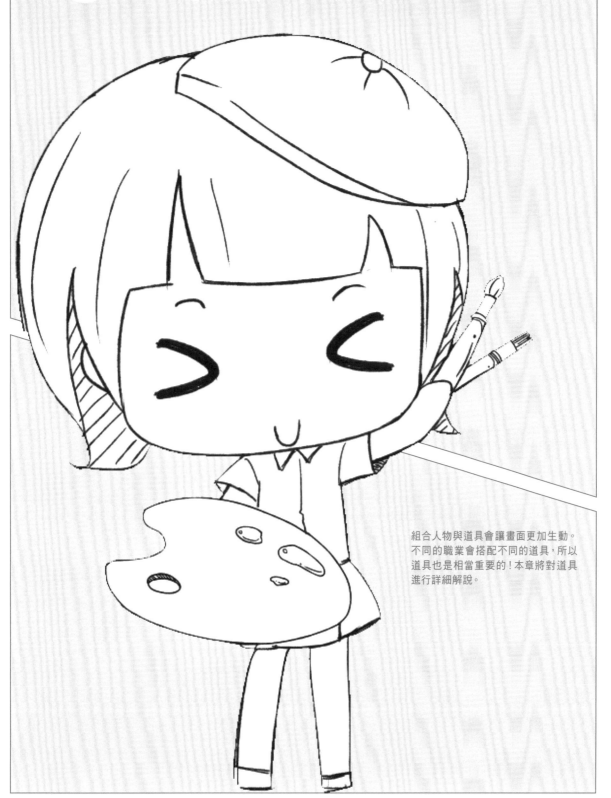

組合人物與道具會讓畫面更加生動。
不同的職業會搭配不同的道具，所以
道具也是相當重要的！本章將對道具
進行詳細解說。

5.1.1 線條圓潤就能變可愛

可以把尖銳鋒利的道具適當地圓潤化，這是提高可愛度的一種手法！

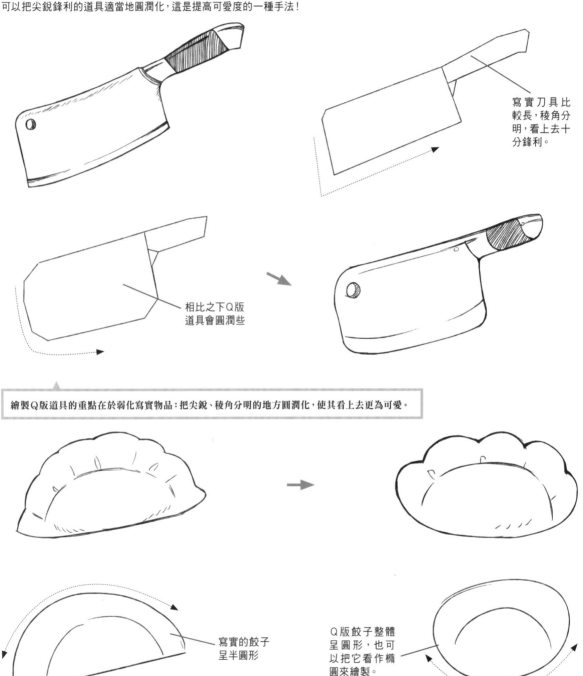

寫實刀具比較長，稜角分明，看上去十分鋒利。

相比之下Q版道具會圓潤些

繪製Q版道具的重點在於弱化寫實物品：把尖銳、稜角分明的地方圓潤化，使其看上去更為可愛。

寫實的餃子呈半圓形

Q版餃子整體呈圓形，也可以把它看作橢圓來繪製。

Q版食物的繪製重點也在於弱化和圓潤上。對於外形較為簡單的物品，則可在細節的變化上體現出Q版的特點。

5.1.2 使物體變簡單的竅門

無論是人物還是道具，相對於寫實類，Q版的都簡單許多。

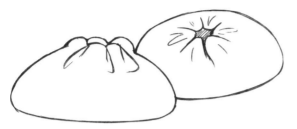 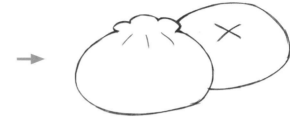

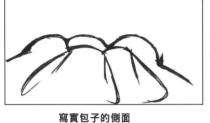

細節表現多，看上去更加細緻。

寫實包子的側面

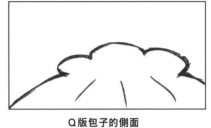

用簡單的線條表現褶皺，用波浪線畫出捏緊的麵團。

Q版包子的側面

開口處的縫隙由數條弧線組成。

寫實包子的正面

僅以兩條交叉線表現封口處。

Q版包子的正面

立體感十足

向下滑的奶油使蛋糕更加生動細膩，側面的稜角則以少量的排線畫出。

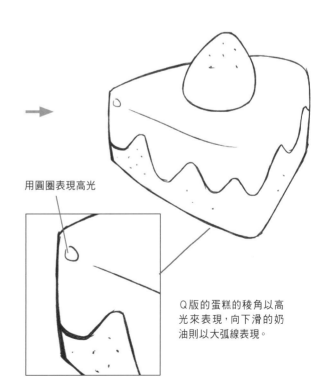

用圓圈表現高光

Q版的蛋糕的稜角以高光來表現，向下滑的奶油則以大弧線表現。

5.1.3 道具使人物更加生動

搭配道具會讓人物更加生動，要表達的內容也會更明確。

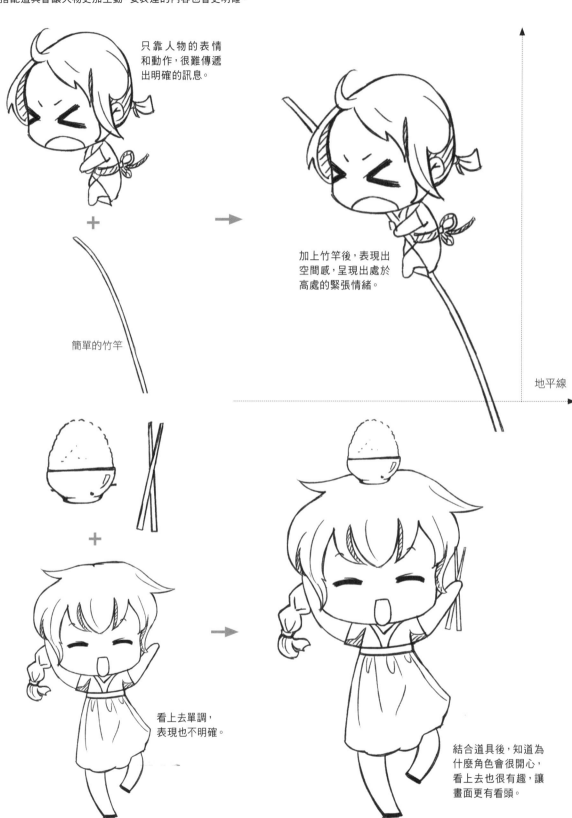

只靠人物的表情和動作，很難傳遞出明確的訊息。

簡單的竹竿

加上竹竿後，表現出空間感，呈現出處於高處的緊張情緒。

地平線

看上去單調，表現也不明確。

結合道具後，知道為什麼角色會很開心，看上去也很有趣，讓畫面更有看頭。

5.2 Q版生活類道具

日常生活中會用到許多東西,在漫畫裡,也會用道具來表現正在做的事及當時的環境。

5.2.1 百搭箱包

箱包的樣式會根據場景需求而決定其大小和樣式,如果想畫出百搭箱包,那就要進行簡單化,這樣才能與其他物品 匹配。

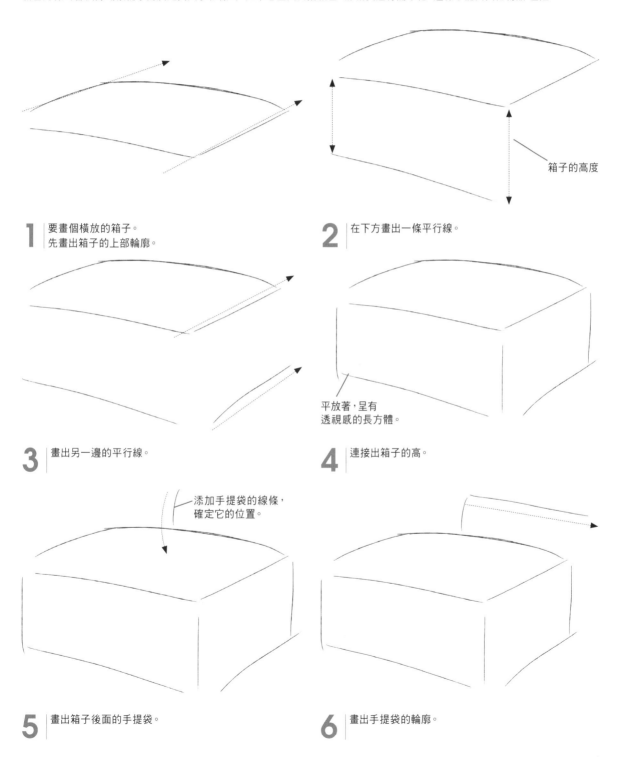

箱子的高度

1 要畫個橫放的箱子。
先畫出箱子的上部輪廓。

2 在下方畫出一條平行線。

平放著,呈有
透視感的長方體。

3 畫出另一邊的平行線。

4 連接出箱子的高。

添加手提袋的線條,
確定它的位置。

5 畫出箱子後面的手提袋。

6 畫出手提袋的輪廓。

弧線

7 │ 畫出手提袋的側面。因為是放在地上，
　　　 所以要用彎曲的線條來表現。

8 │ 畫出手提袋的底部輪廓。

在同一平面上

相對應
的弧線

9 │ 完成手提袋的袋身輪廓，
　　　 要畫出袋子的厚度。

10 │ 增加袋口細節，畫出拉鍊的部分。

提手

11 │ 用一條線畫出手提袋的提手，
　　　　 線條要柔和、流暢。

12 │ 表現提手的厚度。

13 在箱子正面畫條線
作為繪製提手的輔助線。

注意線條的
彎曲表現

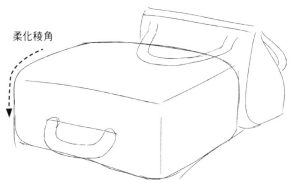

14 畫出提手的輪廓。

在內側畫出
相應的弧度

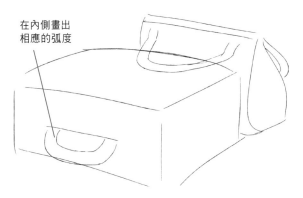

15 表現出提手的厚度。

柔化稜角

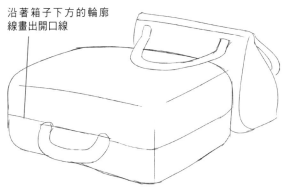

16 細化箱子的輪廓線。柔化稜角，
讓箱子看上去更可愛。

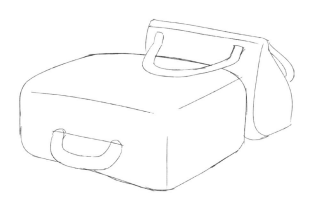

17 細化輪廓線，擦掉粗糙的線條。

沿著箱子下方的輪廓
線畫出開口線

18 繞箱子畫條線，表現出箱子的開口處。

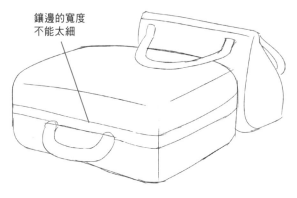

鑲邊的寬度
不能太細

19 繼續細化箱子的開口處，
表現出鑲邊的效果。

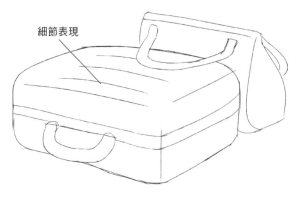

細節表現

20 畫出箱子上的細節。

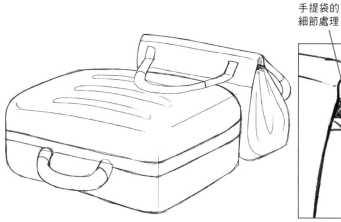

21 細化箱包，表現出質感。

手提袋的
細節處理

褶皺的表現

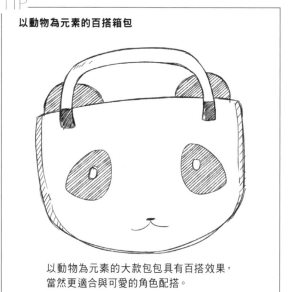

可用厚度和圓潤化
來體現箱子的可愛

金屬的部分可用
豎線來表現

22 最後畫出陰影和能體現出質感的線條。完成。

TIP

以動物為元素的百搭箱包

以動物為元素的大款包包具有百搭效果，
當然更適合與可愛的角色配搭。

5.2.2 可愛配飾

配飾可以是頭飾也可以是小掛件或珠寶等,下面就來看一下如何繪製配飾。

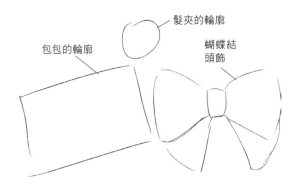

1 │ 畫出包包和頭飾的輪廓。

2 │ 細化輪廓線,使它們更接近實際的輪廓。

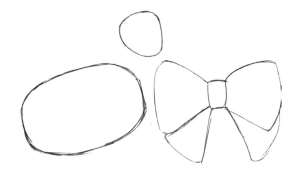

3 │ 擦掉多餘和粗糙的線條。

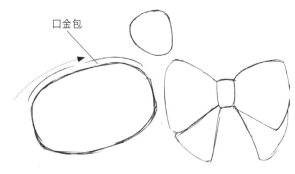

4 │ 沿著包包的輪廓畫出口金包的口金。

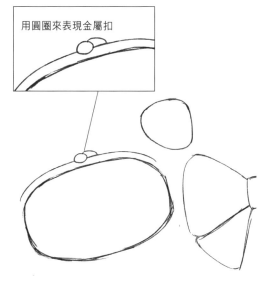

5 │ 繼續細化,畫出口金包的金屬扣。

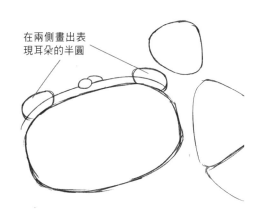

6 │ 畫出兩個耳朵,表現出包包的可愛。

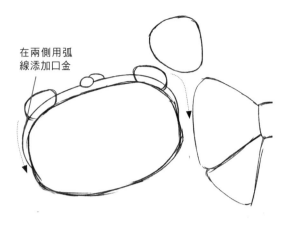

在兩側用弧線添加口金

7 | 添加完整的口金輪廓。

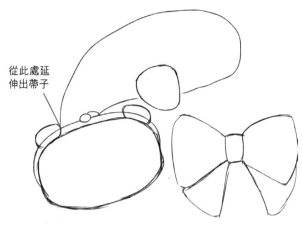

從此處延伸出帶子

8 | 畫出長長的帶子，線條要柔和才自然。

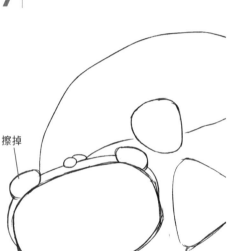

擦掉

9 | 擦去遮擋的部分。

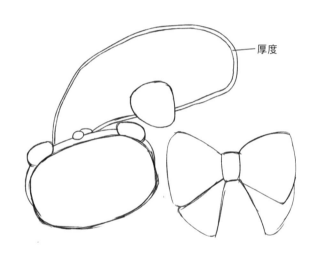

厚度

10 | 畫出帶子的厚度。

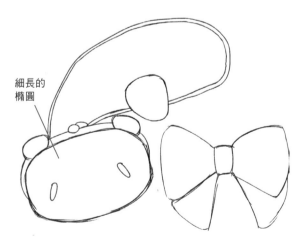

細長的橢圓

11 | 以細長橢圓作為動物的眼睛，讓包包成為動物的頭。

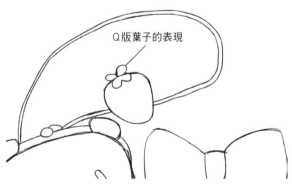

Q版葉子的表現

12 | 細化髮夾，畫出草莓的葉子。

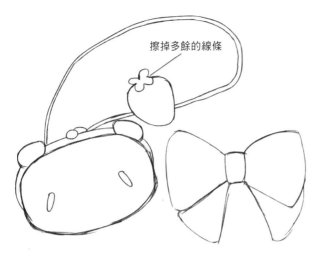

擦掉多餘的線條

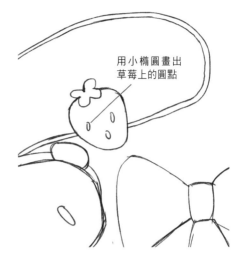

用小橢圓畫出
草莓上的圓點

13 擦掉髮夾上被葉子遮擋的部分。

14 細化輪廓，畫出圓點，三顆左右就可以了。

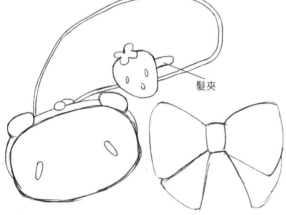

髮夾

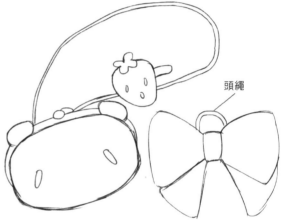

頭繩

15 畫出髮夾，注意線條的圓潤度。

16 蝴蝶結頭飾的髮繩也要畫出橡皮筋的部分。

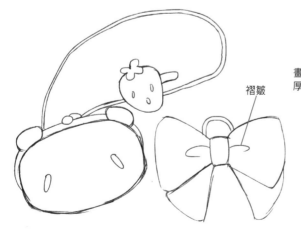

褶皺

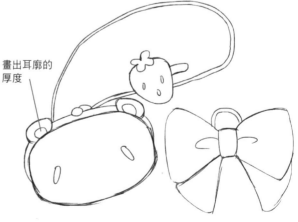

畫出耳廓的
厚度

17 細化蝴蝶結，在兩邊畫出褶皺。

18 細化包包上的耳朵。在耳朵內側畫個
小半圓，表現出耳廓的厚度。

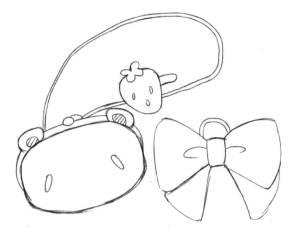

19 用排線畫出耳朵內的灰度。

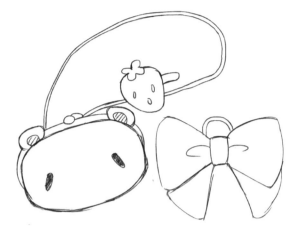

20 用密集的排線畫出眼睛的灰度。

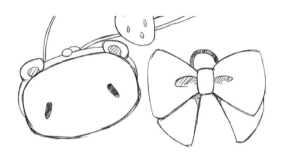

21 畫出飾品上的灰度和陰影。

繩子的灰度

22 畫出繩子的灰度。
完成。

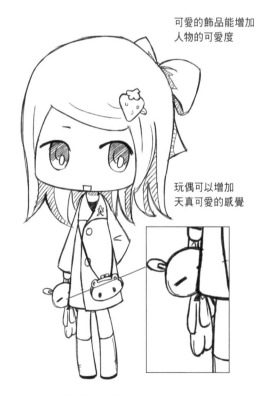

可愛的飾品能增加
人物的可愛度

玩偶可以增加
天真可愛的感覺

搭配人物的可愛飾品

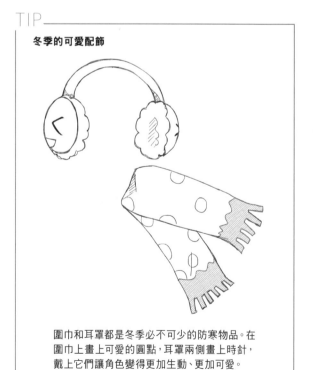

TIP

冬季的可愛配飾

圍巾和耳罩都是冬季必不可少的防寒物品。在圍巾上畫上可愛的圓點，耳罩兩側畫上時針，戴上它們讓角色變得更加生動、更加可愛。

5.3 Q版格鬥類道具

繪製格鬥畫面時，可運用道具來增加畫面的故事性。在某些遊戲中，武器的表現是重點。

5.3.1 Q版的刀劍畫法

刀劍在遊戲中有很多種表現方式，會比真實的刀劍華麗，甚至會出現各種變形來表現它們的華麗和攻擊力。

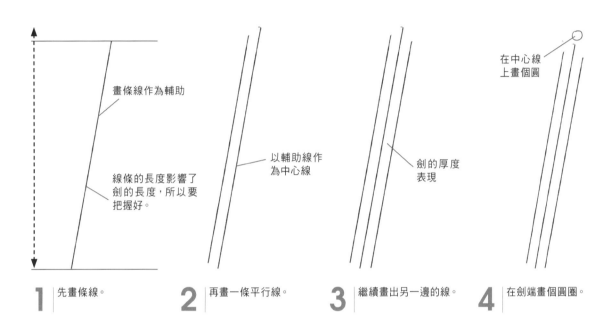

畫條線作為輔助

線條的長度影響了劍的長度，所以要把握好。

以輔助線作為中心線

劍的厚度表現

在中心線上畫個圓

1 先畫條線。

2 再畫一條平行線。

3 繼續畫出另一邊的線。

4 在劍端畫個圓圈。

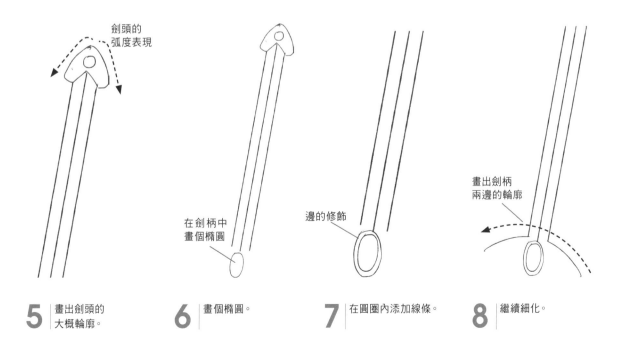

劍頭的弧度表現

在劍柄中畫個橢圓

邊的修飾

畫出劍柄兩邊的輪廓

5 畫出劍頭的大概輪廓。

6 畫個橢圓。

7 在圓圈內添加線條。

8 繼續細化。

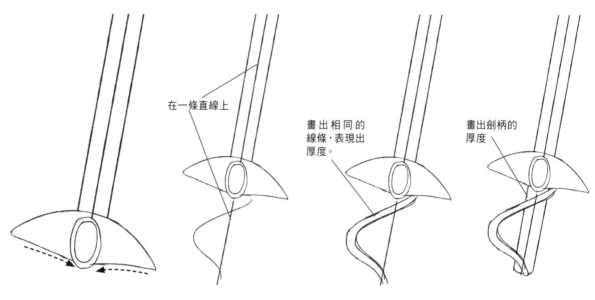

在一條直線上

畫出相同的
線條，表現出
厚度。

畫出劍柄的
厚度。

9 繼續添加輪廓。

10 用簡單的線條勾畫
出手柄的樣式。

11 畫出手柄的厚度。

12 繼續畫出手柄厚度。

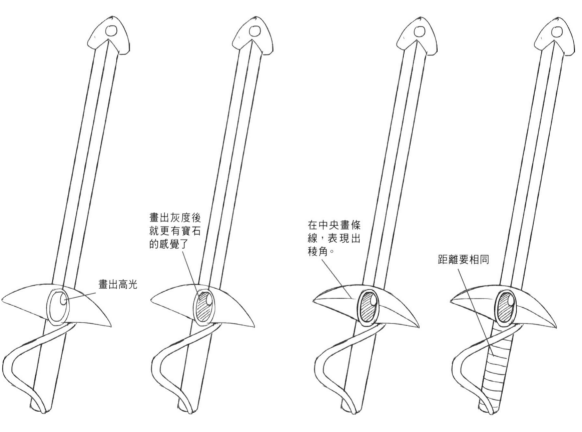

畫出高光

畫出灰度後
就更有寶石
的感覺了

在中央畫條
線，表現出
稜角。

距離要相同

13 畫出劍柄的高光，
擦去輔助線方便接
下來的細化。

14 畫出寶石的灰度。

15 增加劍柄的細節。

16 以相同的線條畫出
手柄的細節。

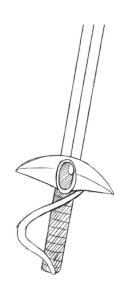
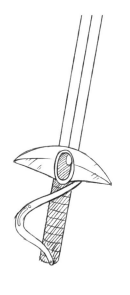

17 ｜用排線畫出
劍柄的灰度。

18 ｜增加細節線，表現
出劍柄的質感。

19 ｜繼續細化，表現出
劍端的細節。

20 ｜用排線畫出
劍上的陰影。

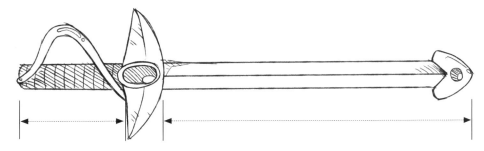

21 ｜完成。

TIP

Q版雙刀

刀劍是格鬥動漫中的常見武器。Q版的刀劍會
被弱化，減少殺傷力。上圖僅以彎曲的弧線來
勾畫刀刃，配上小小的刀柄看上去相當可愛。

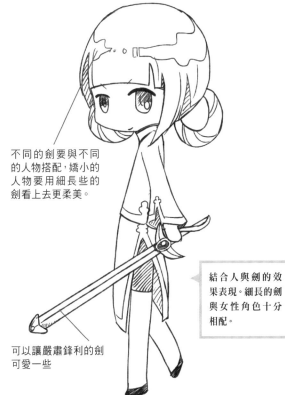

不同的劍要與不同
的人物搭配，嬌小的
人物要用細長些的
劍看上去更柔美。

結合人與劍的效
果表現。細長的劍
與女性角色十分
相配。

可以讓嚴肅鋒利的劍
可愛一些

5.3.2 Q版魔法權杖

魔法權杖一般會出現在漫畫或遊戲裡的法師等角色上。以下就是魔法權杖的繪製。

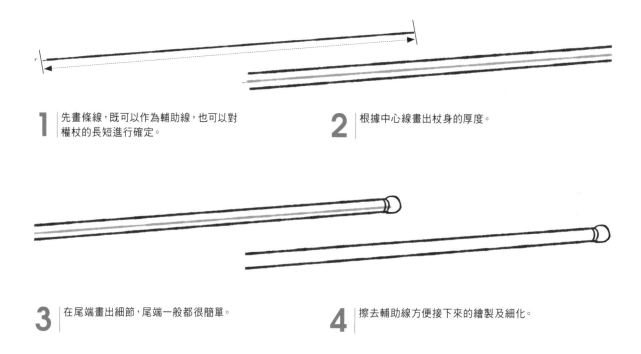

1 先畫條線，既可以作為輔助線，也可以對權杖的長短進行確定。

2 根據中心線畫出杖身的厚度。

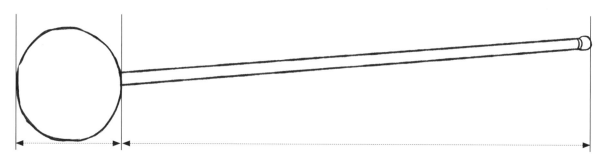

3 在尾端畫出細節，尾端一般都很簡單。

4 擦去輔助線方便接下來的繪製及細化。

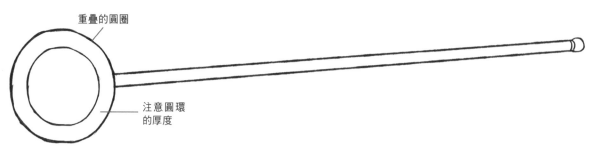

5 現在開始畫權杖前端的樣式。
用圓圈表現出頭部。

重疊的圓圈

注意圓環
的厚度

6 在內側再畫一個圓，
表現出一個圓環。

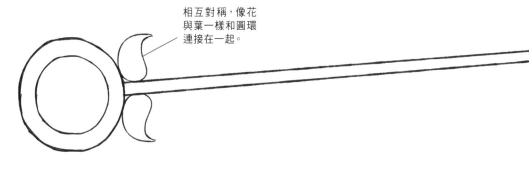

相互對稱，像花
與葉一樣和圓環
連接在一起。

7 | 在圓環下方添加造型，
　　增加豐富度。

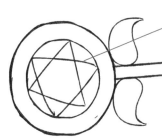

六芒星是漫畫及動畫中
常見的符號

8 | 添加細節，表現出魔法的感覺。

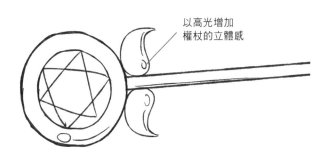

以高光增加
權杖的立體感

高光的表現

9 | 運用圓圈和簡單的線條細化權杖。

10 | 在杖身畫出高光，增加立體感。

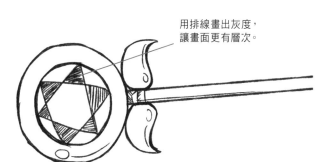

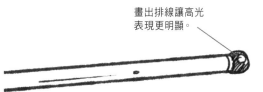

用排線畫出灰度，
讓畫面更有層次。

畫出排線讓高光
表現更明顯。

11 | 權杖輪廓完成，接下來是細化。

12 | 繼續用排線畫出權杖的底部灰度。
　　　完成。

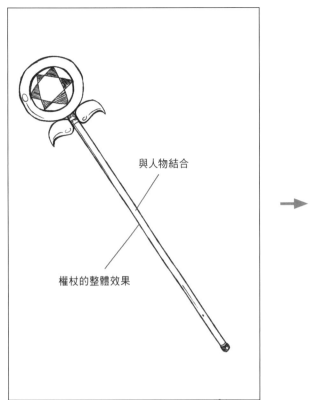

與人物結合

權杖的整體效果

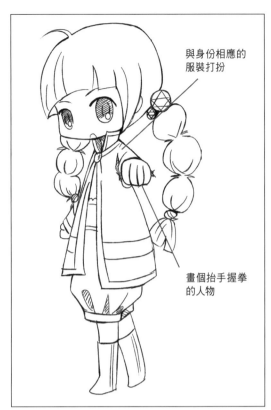

與身份相應的
服裝打扮

畫個抬手握拳
的人物

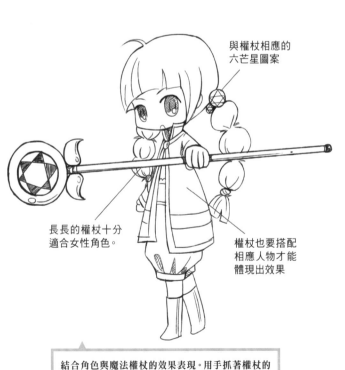

與權杖相應的
六芒星圖案

長長的權杖十分
適合女性角色。

權杖也要搭配
相應人物才能
體現出效果

結合角色與魔法權杖的效果表現。用手抓著權杖的
模樣十分有法師的感覺。

TIP

結合木頭和寶石的魔法權杖

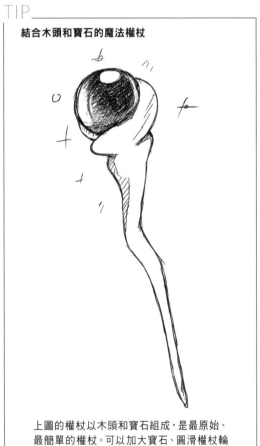

上圖的權杖以木頭和寶石組成,是最原始、
最簡單的權杖。可以加大寶石、圓滑權杖輪
廓使它更加Q版化。

5.4 Q版學習道具大講解

Q版人物的學習用具不但可愛,還十分簡單。繪製時,將方形物品修飾出圓潤輪廓是繪製要點。

5.4.1 超Q的萌文具

大多數的文具都是由方形組成的,下面就來看一下文具的繪製。

1 畫出長方形文具的上部輪廓,要注意透視關係。

2 畫出文具的厚度。

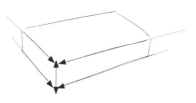

3 用豎線連接上下兩部分,呈現出立方體。

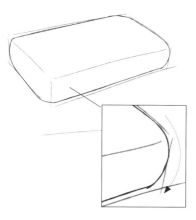

4 圓化各個邊角。

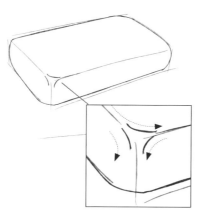

5 畫出表現圓角的三角形。

筆盒的開口線

6 繞著立方體畫出線條。

線條不要完全連接

7 擦去輔助線。畫出閉合處的縫隙線。

8 在下方畫條直線,作為鉛筆的輔助線。

9 用弧線畫出鉛筆輪廓,並表現出Q版鉛筆的圓潤和厚度。

鉛筆的橡皮頭

10 | 用圓潤的線條畫出橡皮那一頭。

筆頭表現

用波浪線畫出筆頭紋路

11 | 畫出鉛筆的筆頭。
要畫出削過後的紋路。

小圓點

12 | 擦去輔助線，畫條線展現鉛筆的立體感。

加上可愛圖案讓文具盒更
加的美觀。

加粗開闔處與
其他線條區分
開來

13 | 細化文具盒線條，加粗文具盒開闔處的線條。

圖案要與文具盒在一個
平面上。

14 | 文具盒上的圖案要根據透視關係來繪製。
畫出根據透視而變形的圖案才能讓它們合
為一體。

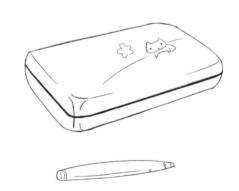

15 | 繼續增加文具盒上的花紋。

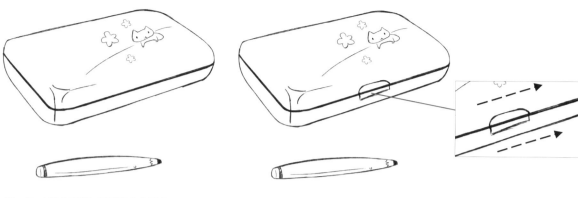

16 細化鉛筆，畫出筆芯的重色。

17 增加文具盒開口處的細節。
要注意透視關係。

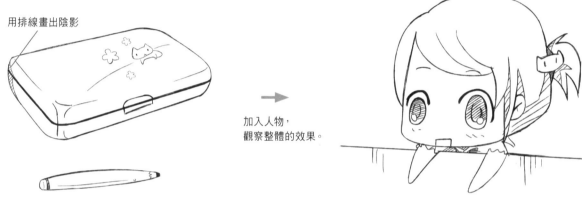

用排線畫出陰影

加入人物，
觀察整體的效果。

18 畫出陰影。
完成。

19 畫個雙手放在桌子上的Q版人物。

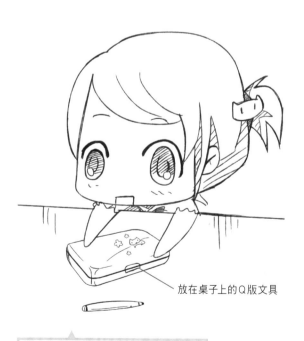

放在桌子上的Q版文具

用手抓著鉛筆盒的模樣是不是十分可愛？

TIP

其他超萌文具

同樣可以利用擠壓、圓滑的手法來繪製物品
的輪廓，使它們看起來更加可愛，更加Q。

5.4.2 繪畫工具的Q版畫法

我們常能看到不同的畫具，種類繁多，我們挑選出一兩種來畫畫看。

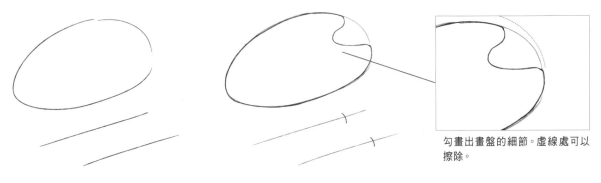

勾畫出畫盤的細節。虛線處可以擦除。

1 先用簡單的線條表現出畫盤及筆的樣子。

2 畫出細節並標出筆柄與筆頭的位置。

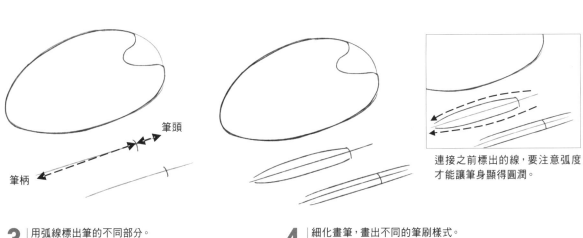

筆頭

筆柄

連接之前標出的線，要注意弧度才能讓筆身顯得圓潤。

3 用弧線標出筆的不同部分。

4 細化畫筆，畫出不同的筆刷樣式。

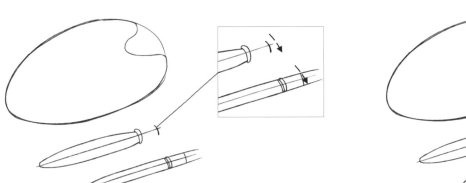

連接

5 可以根據不同的連接方式來表現不同的筆，讓畫面更加豐富。

6 繼續細化筆頭，逐步完善筆的形狀。

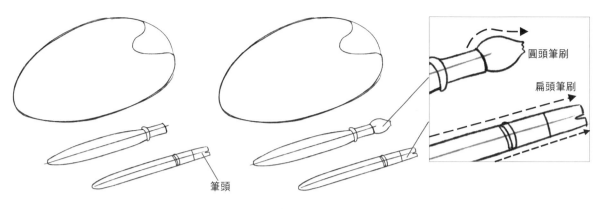

筆頭

圓頭筆刷

扁頭筆刷

7 | 根據兩邊的線連接出扁形毛刷。

8 | 繼續畫出另一支筆的圓潤毛刷。

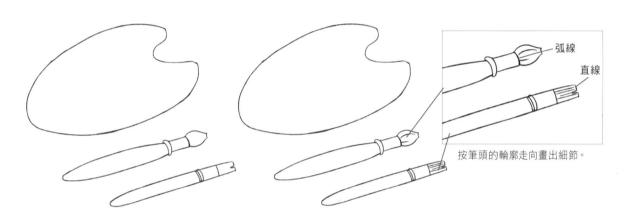

弧線

直線

按筆頭的輪廓走向畫出細節。

9 | 完成輪廓後，擦去掉輔助線
方便接下來的細化。

10 | 細化筆頭內的細節，表現出毛刷的質感。

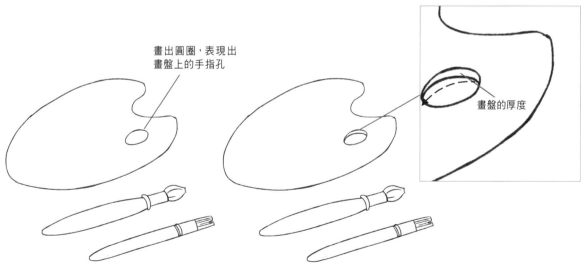

畫出圓圈，表現出
畫盤上的手指孔

畫盤的厚度

11 | 用圓圈畫出指孔。

12 | 在圓圈內畫條弧線，
來表現內切面的厚度。

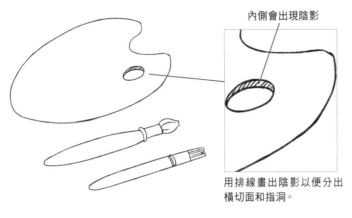

內側會出現陰影

用排線畫出陰影以便分出
橫切面和指洞。

13 背光面會出現陰影，所以要在指孔內畫出陰影。

14 畫幾個不規則圓弧來表現畫盤上的顏料。

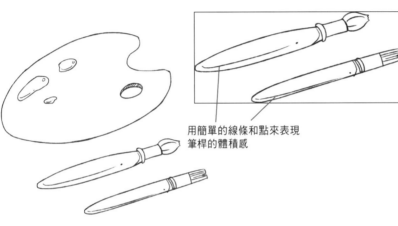

用簡單的線條和點來表現
筆桿的體積感

用小圓圈來體現
顏料的高光

15 畫出顏料和筆的高光，使物品更有立體感。
完成。

TIP

畫板

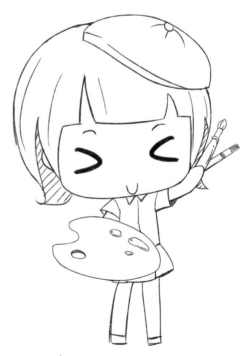

雖然是以較硬的木頭或其他材料做成，還是
可以通過圓滑稜角使畫板變得圓潤、可愛。

一手托住畫盤一手抓著畫筆，十分有小畫家的風範。

【練習】拿叉子的小惡魔

惡魔一向具有讓人害怕的邪惡感。Q版惡魔也必定具有同樣的氣息，不同的是Q版惡魔能讓人看到可愛的一面。

面部十字線

身體中心線

關節

外衣裙擺的展開度設定

與惡魔相匹配的高領外套

1 畫出透視結構。

2 用簡單的線條畫出衣服的輪廓。

3 完成衣服的大概輪廓。

手套

靴子長度在膝蓋上

弧線

頭髮向上盤起、往後梳

連接

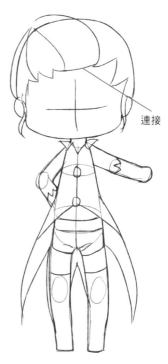

4 畫出手套和靴子的輪廓。

5 畫出前額頭髮的輪廓。

6 完成頭髮，畫出髮際線。

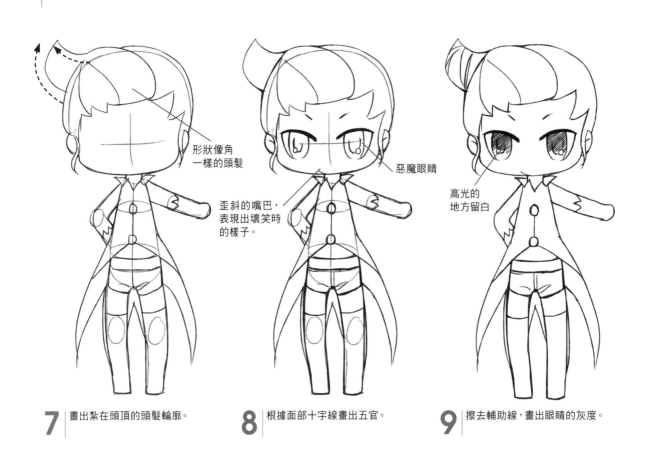

形狀像角
一樣的頭髮

歪斜的嘴巴，
表現出壞笑時
的樣子。

惡魔眼睛

高光的
地方留白

7 | 畫出紮在頭頂的頭髮輪廓。

8 | 根據面部十字線畫出五官。

9 | 擦去輔助線，畫出眼睛的灰度。

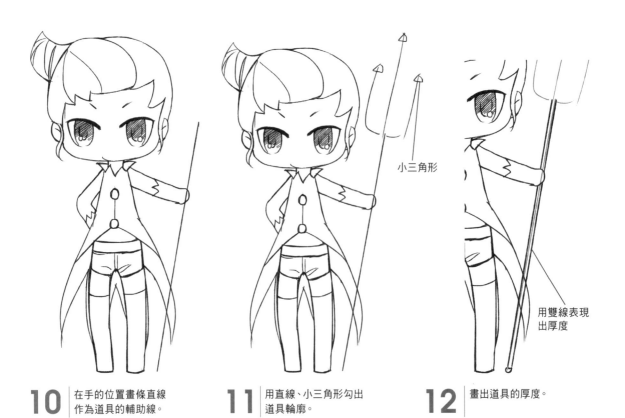

小三角形

用雙線表現
出厚度

10 | 在手的位置畫條直線作為道具的輔助線。

11 | 用直線、小三角形勾出道具輪廓。

12 | 畫出道具的厚度。

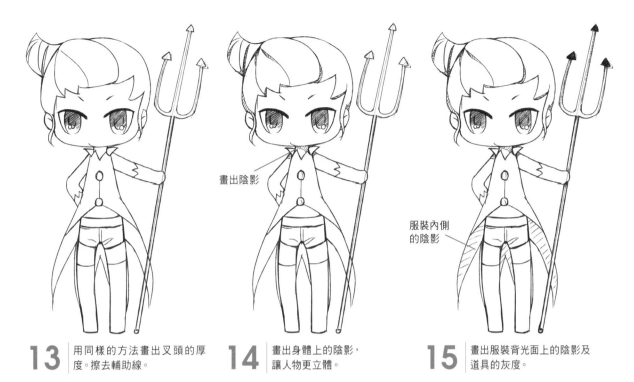

畫出陰影

服裝內側
的陰影

13 用同樣的方法畫出叉頭的厚度。擦去輔助線。

14 畫出身體上的陰影，讓人物更立體。

15 畫出服裝背光面上的陰影及道具的灰度。

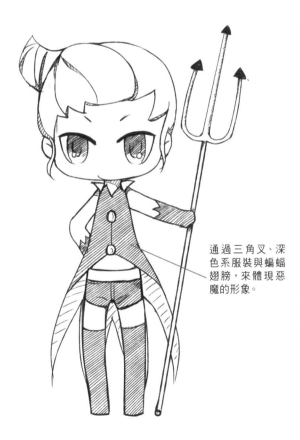

通過三角叉、深色系服裝與蝙蝠翅膀，來體現惡魔的形象。

16 畫出服裝的灰度，細化整體線條。完成。

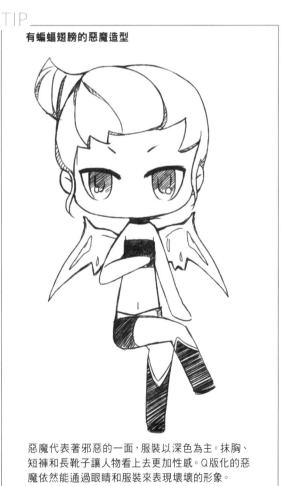

TIP

有蝙蝠翅膀的惡魔造型

惡魔代表著邪惡的一面，服裝以深色為主。抹胸、短褲和長靴子讓人物看上去更加性感。Q版化的惡魔依然能通過眼睛和服裝來表現壞壞的形象。

無論是普通動物還是擬人化
後的動物，都可以用簡單的幾
何圖形來表現。
通過簡化和圓潤稜角的手法，
讓Q版場景變得更加可愛！

第**6**章

Q版小動物和
場景的繪製

6.1 根據透視畫出Q版場景

Q版場景除了有透視關係外，還有一些特殊變形。

6.1.1 一點透視下的場景畫法

當場景出現遠近的大小變化時，視平線上會出現一個消失點，這樣的場景就稱為一點透視的場景。

一 點 透 視 的 概 念

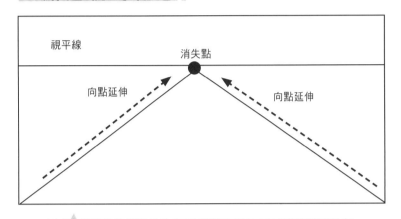

■ 核 心 知 識 ■

● 在一條線上有一個消失點稱為一點透視。
● 在一條線上，點的位置可以移動和變化。但無論怎麼移動，點的數量不變。
● 以一點透視所繪出的場景可以明顯地表現出近大遠小的效果。

把上圖的矩形看成一張紙，中間的橫線便是視平線。二邊的線條延伸，聚集到視平線中的一點就稱為一點透視。

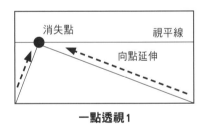

一點透視1

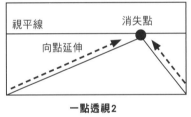

一點透視2

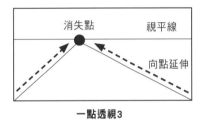

一點透視3

無論點如何移動，都還是在線上稱為一點透視。當點的位置改變時，所延伸出來的線的位置和表現也會隨之改變。

一 點 透 視 場 景 的 繪 製 步 驟

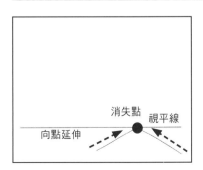

1 在紙上畫出一點透視的線條圖。線的位置在下方。

2 根據畫出來的線，勾畫出地平線和草地。

3 擦去輔助線。細化和添加一些景物就完成繪製了。

6.1.2 兩點透視下的場景畫法

如果視平線上出現兩個消失點，在兩點間畫出一條與視平線垂直的線，根據垂直線與從兩點延伸的斜線所繪出的景物就稱為兩點透視。

兩點透視的概念

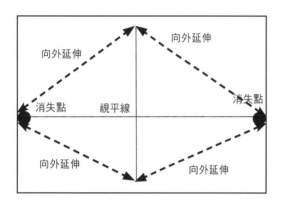

■ 核 心 知 識 ■

● 橫線為視平線，兩邊的點為消失點。
● 兩點透視的特點是：有兩個消失點。

與 一 點 透 視 的 區 別

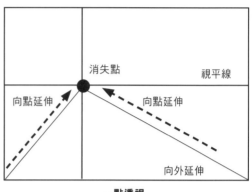

一點透視

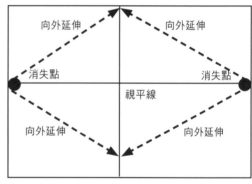

兩點透視

兩點透視的繪製步驟

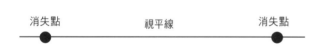

1 先畫條橫線作為視平線，並在兩邊標出消失點。

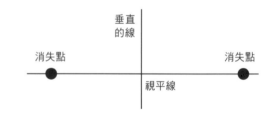

2 在視平線中間以90°畫出一條垂直線。

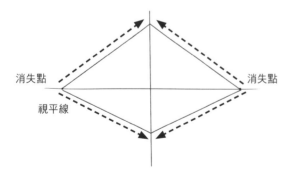

3 從消失點上畫出延伸線條，交匯於垂直線上。

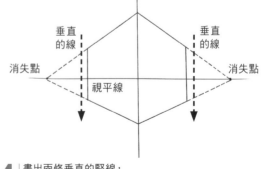

4 畫出兩條垂直的豎線，表示物體的兩條邊線。

街道轉角的繪製步驟

■ 核心知識 ■

● 可通過兩點透視來表現街道的轉角。
● 從視平線上的兩個消失點延伸出線條,可以表現街道轉角的輪廓。
● 越靠近消失點的地方,物體就越小。

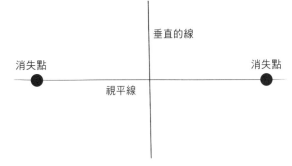

1 | 畫條橫線作為視平線,在橫線兩端標出消失點。

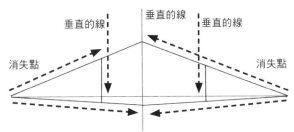

2 | 根據要畫建築物,從兩點向垂直線延伸線條。

3 | 根據延伸出的線條畫出大小的立方體,表現出樓房的大概輪廓。

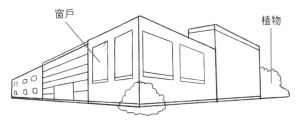

窗戶

植物

擦掉遮擋的部分

4 | 完成輪廓後擦去輔助線,在立方體上細化出細節。

5 | 根據畫出的植物,擦去建築物上多出來的線條。

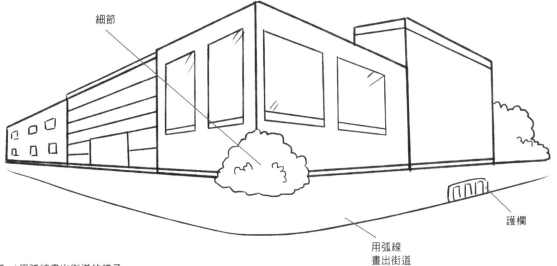

細節

護欄

用弧線畫出街道

6 | 用弧線畫出街道的樣子,並細化畫面。

6.1.3 三點透視下的場景畫法

三點透視也叫傾斜透視,就是在平面上畫出立方體,延伸面上的邊線形成三個消失點。用俯視或仰視去看立方體時就會形成三點透視,常用於超高層建築的俯瞰圖或仰視圖。

三點透視的概念

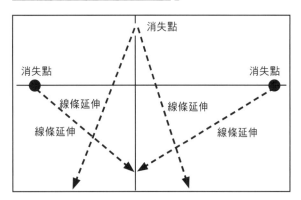

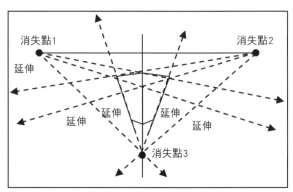

俯視的三點透視

在視平線的兩邊及上方出現三個消失點的就是三點透視。三點透視的表現方式有兩種:第三個消失點在視平線上方或下方,也就是我們常說的仰視透視和俯視透視。

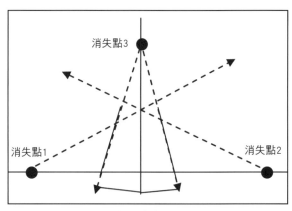

仰視的三點透視

■ 核心知識 ■

● 三點透視有三個點,在水平線上有兩個點。
● 根據消失點3的上下位置不同,三點透視的表現會有所不同。

三點透視的繪製步驟

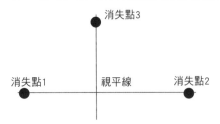

1 畫出三個點,和相關線條。

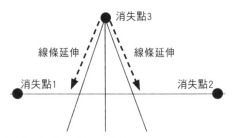

2 根據消失點3延伸出兩條線。

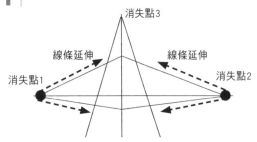

3 從消失點1和消失點2畫出延伸線條。

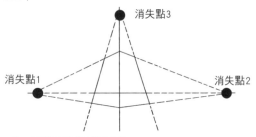

4 根據畫出的三點透視畫出相應的物體。

街角高樓的繪製步驟

■ 核心知識 ■

● 可通過三點透視來表現街角場景。
● 三點透視可以畫出物體的兩個面。
● 建築物兩側的線條都以垂直的豎線來表現,無論
 是近處還是遠處這些豎線都相互平行。

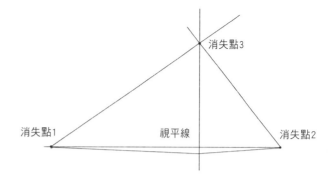

1 先畫出一個三點透視圖,
作為繪製街角高樓的輔助線。

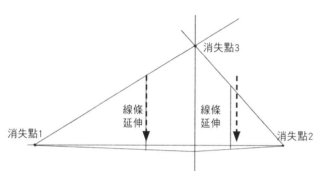

2 根據輔助線向下延伸出兩條豎線,
來表現房子輪廓。

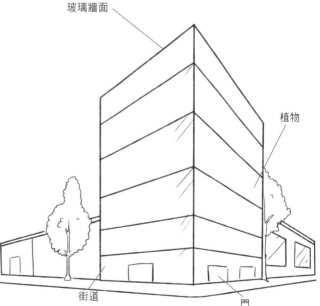

3 細化樓房的細節。以通過消失點的延伸線條
作為輔助。

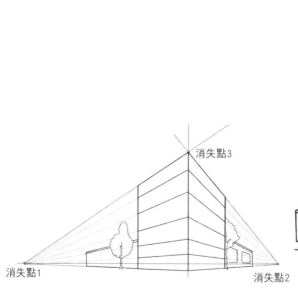

4 繼續增加周邊的小建築物來襯托
樓房的高大感覺。

5 擦去輔助線,細化建築物,
便完成了。

141

6.1.4 變形的場景畫法

除了基本的透視畫法外,在繪製漫畫場景時還有變形的場景繪製法。這些變形可使場景變得更Q,更具趣味性。

場景的變形方式

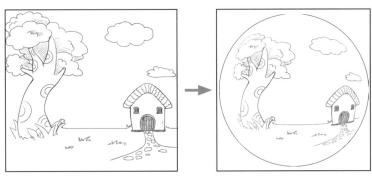

普通場景　　　　　　　　魚眼場景

將普通場景用魚眼方式來呈現會讓畫面變得有趣、抽象,就像是通過凸透使畫面產生變形一樣。

魚眼場景的繪製步驟

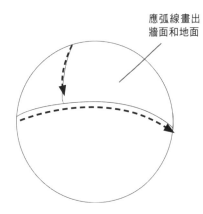

應弧線畫出牆面和地面

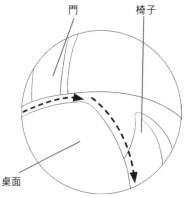

門　椅子

桌面

根據牆壁的弧度畫出窗口的弧度

1 先畫個圓,把圓想成一個圓球,用弧線畫出牆面。

2 繼續增加房間內的物品,都以弧線畫出來。

3 根據牆面弧度畫出窗子和窗簾。

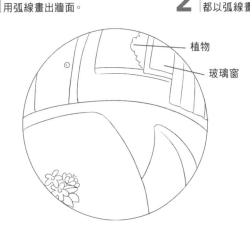

植物

玻璃窗

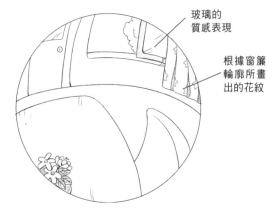

玻璃的質感表現

根據窗簾輪廓所畫出的花紋

4 完成了房間的大致結構和配件後,繼續細化房間。

5 細化道具上的紋理,整理線條。完成。

6.2 不同類型的Q版場景

場景應配合人物和劇情來繪製，大致分為人文場景和自然場景。

6.2.1 人文場景的畫法

人文場景通常是指人類所修建的場所，像是臥室、客廳、校園中的教室和走廊、街道轉角、高樓大廈、古代遺跡等。繪製Q版人文場景的關鍵是要對細節進行簡化，還要對直角進行圓潤化處理。

人文場景的繪製要點

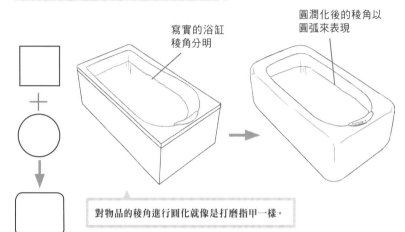

寫實的浴缸稜角分明

圓潤化後的稜角以圓弧來表現

對物品的稜角進行圓化就像是打磨指甲一樣。

■ **核心知識** ■

● 繪製Q版人文場景的重點是對物品的稜角進行圓潤化。
● 圓潤化稜角後，整個場景就會出現Q的效果了。
● 繪製房間一角時，要先用簡單的線條畫出空間感後再添加物品。

浴室一角的繪製步驟

牆角的表現

1 在畫面中畫出三條線，表現牆面的一角。

圓潤的窗子輪廓

圓潤的浴缸輪廓

2 畫出物品的輪廓。

3 在各項物品上增加細節。

4 擦掉多餘的線條。

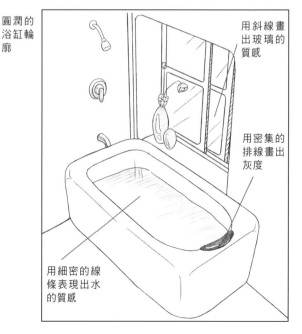

用斜線畫出玻璃的質感

用密集的排線畫出灰度

用細密的線條表現出水的質感

5 最後，根據物品的輪廓畫出陰影和灰度。

高樓大廈的畫法

■ 核心知識 ■

● 通過一點透視和幾何圖樣畫出高樓大廈。
● 一點透視能表現出不同角度的古蹟，不同程度的細節繪製則可表現出不同的效果。

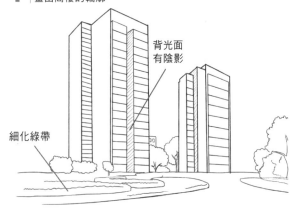

立方體
垂直線
視平線
植物

1 畫出視平線和垂直線，再根據輔助線畫出高樓的輪廓。

背光面有陰影
細化綠帶

3 擦去輔助線，添加陰影讓畫面更立體。

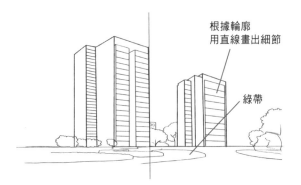

根據輪廓用直線畫出細節
綠帶

2 根據大樓的輪廓添加細節，如窗子、陽台等。

名勝古蹟的畫法

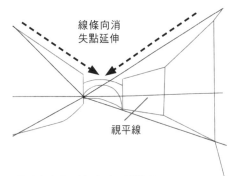

線條向消失點延伸
視平線

1 畫出視平線，標出一點透視。畫出大概的建築物輪廓。

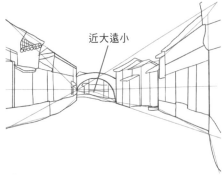

近大遠小

2 在矩形的輪廓下細化房屋細節。

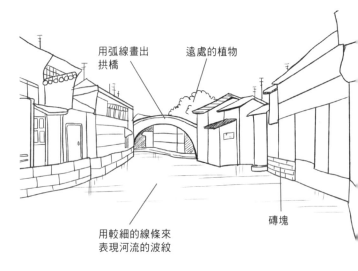

用弧線畫出拱橋
遠處的植物
磚塊
用較細的線條來表現河流的波紋

3 擦去輔助線，添加細節。以排線表現出部分陰影。

6.2.2 自然場景的畫法

自然場景是指未經人工雕琢的景觀，如高聳的大山、洶湧的河流、茂密的森林、無垠的荒漠、平靜的大海、廣袤的草原等。

花草樹木的畫法

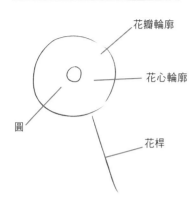

花瓣輪廓

圓

花心輪廓

花桿

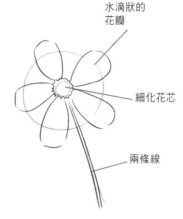

水滴狀的花瓣

細化花芯

兩條線

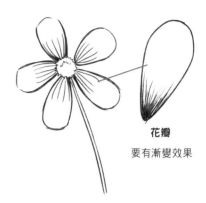

花瓣
要有漸變效果

1 以圓和線條來表現花的大致輪廓。

2 細化花朵和花桿。

3 擦去多餘的線條後，細化花瓣細節。

自然彎曲的弧線

三角形

▎**核心知識**▎

● 組合圓和直線畫出花朵輪廓。
● 小草由多個三角形組成，但繪製時要用弧線來表現小草的柔軟和韌性。
● 以三角形畫出樹幹，用圓形畫出樹葉。

1 用幾條簡單線條表現出小草的大致輪廓。

2 畫出小草的厚度和下寬上窄的輪廓。

不封口

三角形
可參考三角形來繪製

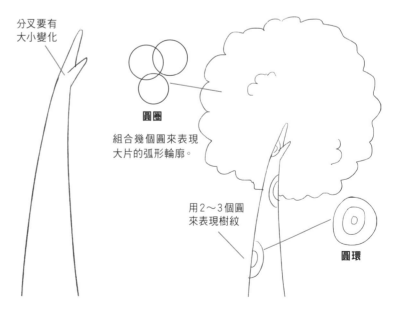

分叉要有大小變化

圓圈
組合幾個圓來表現大片的弧形輪廓。

用2～3個圓來表現樹紋

圓環

1 先畫出樹幹，樹幹下寬上窄。

2 延伸線條畫出分叉的樹枝，讓大樹看起來更自然。

3 用波浪線畫出大片的樹葉，並以圓圈畫出樹紋。

山石的畫法

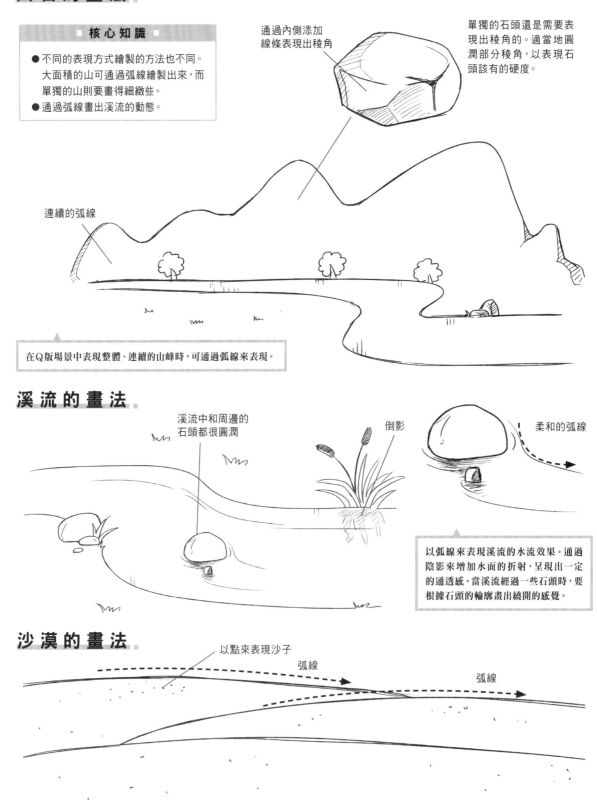

■ 核心知識 ■

● 不同的表現方式繪製的方法也不同。大面積的山可通過弧線繪製出來,而單獨的山則要畫得細緻些。
● 通過弧線畫出溪流的動態。

通過內側添加線條表現出稜角

單獨的石頭還是需要表現出稜角的。適當地圓潤部分稜角,以表現石頭該有的硬度。

連續的弧線

在Q版場景中表現整體、連續的山峰時,可通過弧線來表現。

溪流的畫法

溪流中和周邊的石頭都很圓潤

倒影

柔和的弧線

以弧線來表現溪流的水流效果。通過陰影來增加水面的折射,呈現出一定的通透感。當溪流經過一些石頭時,要根據石頭的輪廓畫出繞開的感覺。

沙漠的畫法

以點來表現沙子

弧線

弧線

沙漠以大的弧線,通過重疊方式表現出來。並以極小的顆粒來表現沙的樣子,可以用打點的方式在沙漠的輪廓內側表現出來。

6.3 Q版小動物的特點

動物的繪製比人物簡單許多。繪製時，第一步就是抓住它們的形體特徵，下面我們就來嘗試一種簡單的繪製技巧。

6.3.1 胖乎乎是Q版小動物的特點

以Q版方式繪製的動物會比正常描繪時更加可愛。

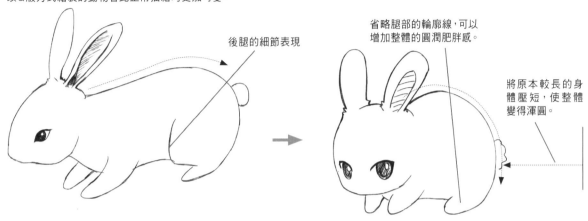

後腿的細節表現

省略腿部的輪廓線，可以增加整體的圓潤肥胖感。

將原本較長的身體壓短，使整體變得渾圓。

寫實的兔子外形細緻且細長，輪廓分明。轉換成Q版後，身體變短，整體會顯得較圓潤肥胖。

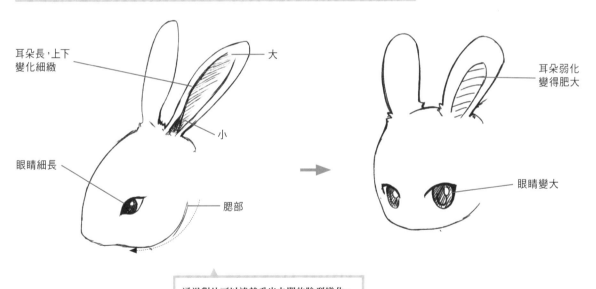

耳朵長，上下變化細緻

大

小

眼睛細長

腮部

耳朵弱化變得肥大

眼睛變大

通過對比可以清楚看出之間的臉型變化。

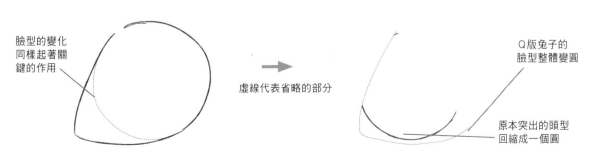

臉型的變化同樣起著關鍵的作用

虛線代表省略的部分

Q版兔子的臉型整體變圓

原本突出的頭型回縮成一個圓

147

6.3.2 以幾何圖形繪製Q版動物

我們可以把動物看成是幾何圖形的組成。用相應的形狀拼出它們的大概模樣後再進行細化,這樣會方便許多。

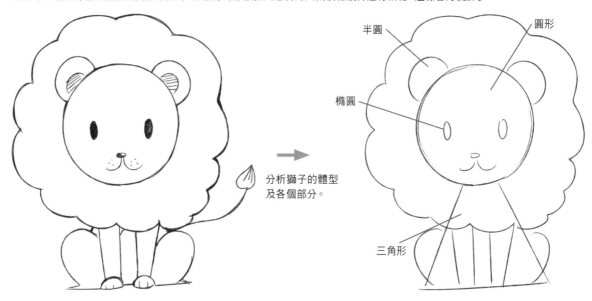

分析獅子的體型及各個部分。

半圓
圓形
橢圓
三角形

可以利用簡單的幾何圖形,如圓圈和三角形,來繪製獅子,表現出獅子威風凜凜的樣子。

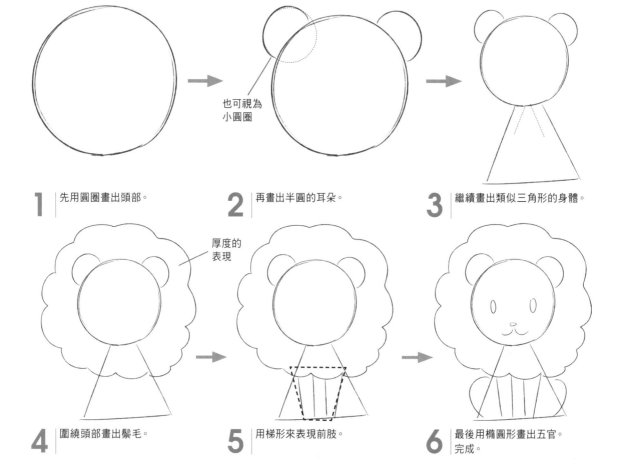

也可視為小圓圈

1 先用圓圈畫出頭部。

2 再畫出半圓的耳朵。

3 繼續畫出類似三角形的身體。

厚度的表現

4 圍繞頭部畫出鬃毛。

5 用梯形來表現前肢。

6 最後用橢圓形畫出五官。完成。

6.4 跟我一起畫吧

Q版動物與寫實動物之間最大的區別是：
抓住外形上的特點，誇張整體或局部。

6.4.1 吃香蕉的小猴子

猴子是常見且熟知的動物，身體結構也與我們十分相仿。下面就來看看要如何快速畫出聰明的猴子吧！

1 先畫個圓作為猴子的腦袋。

猴子的耳朵是
長在兩側偏上
的位置

2 接著在圓的兩側畫兩個半圓，作為耳朵。

可視為三角形

3 畫出身體的側面輪廓。

可快速表現出
猴子的動作

4 畫出手的動態。

弱化手部表現

用圓圈
畫出手掌

5 根據動態線完成手部輪廓。

用曲線表現出
尾巴的柔軟

6 畫出尾巴的動態線。

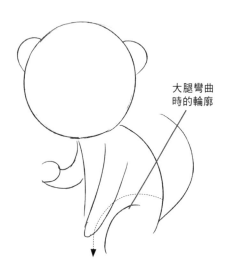

大腿彎曲
時的輪廓

7 | 畫條弧線作為大腿的輪廓。

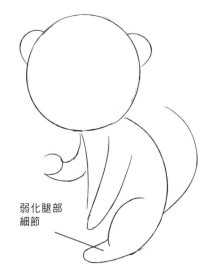

弱化腿部
細節

8 | 畫出腳掌。

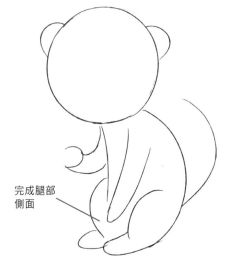

完成腿部
側面

9 | 畫出另一條腿。

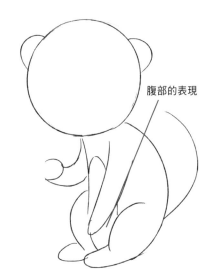

腹部的表現

10 | 繼續增加身體的細節表現。

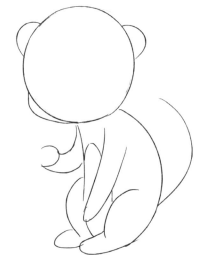

11 | 畫出腮的輪廓。

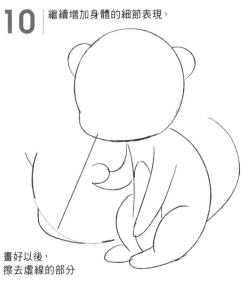

畫好以後,
擦去虛線的部分

12 | 去掉多餘線條。

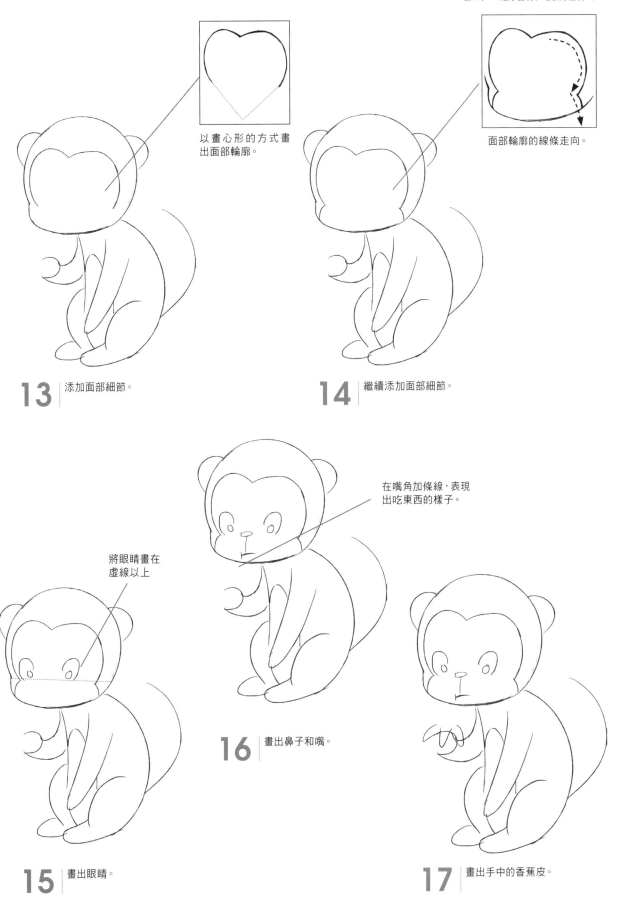

以畫心形的方式畫
出面部輪廓。

面部輪廓的線條走向。

13 | 添加面部細節。

14 | 繼續添加面部細節。

將眼睛畫在
虛線以上

在嘴角加條線，表現
出吃東西的樣子。

16 | 畫出鼻子和嘴。

15 | 畫出眼睛。

17 | 畫出手中的香蕉皮。

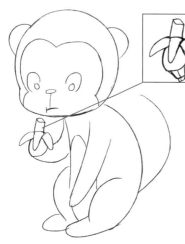

18 繼續添加香蕉的部分。

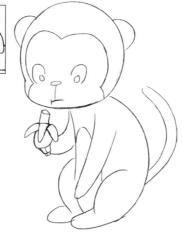

19 根據尾巴的動態線畫出尾巴的輪廓。

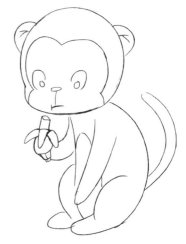

20 畫出耳朵的細節。

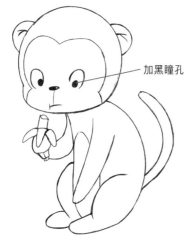

加黑瞳孔

21 細化整體線條。

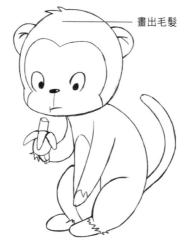

畫出毛髮

22 畫出毛髮的質感。

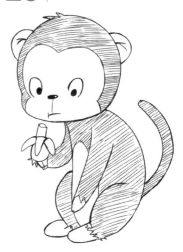

23 用排線畫出皮毛的灰度。

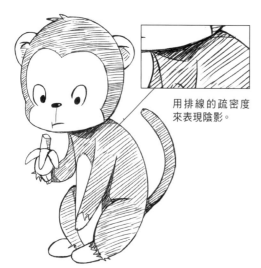

用排線的疏密度來表現陰影。

24 畫出陰影。
完成。

TIP

坐在地上的猴子

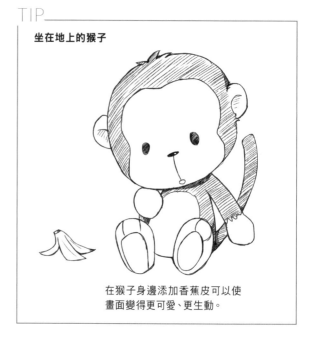

在猴子身邊添加香蕉皮可以使畫面變得更可愛、更生動。

6.4.2 小狼看起來並不凶

無論是寫實還是Q版，都可以從肢體和面部來表現凶惡的動物。下面就來看看看凶惡的狼是如何繪製的吧！

大概呈圓形就可以了

頭

前腿的動態線

1 ┃ 先畫個圓作為狼的頭部。

2 ┃ 在下方畫兩條線作為腿的動態表現。

拱起的背部從頭頂延伸

後腿的動態線

3 ┃ 從上方畫出一條弧線作為背部。

4 ┃ 簡單畫出後腿線條。

相互連接

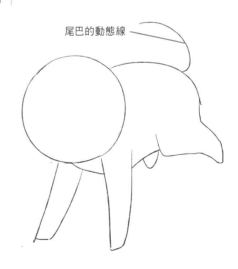

尾巴的動態線

5 ┃ 畫出前肢和身體輪廓。

6 ┃ 畫出後腳輪廓。

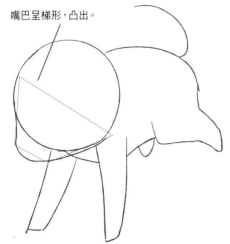

嘴巴呈梯形，凸出。

7 | 畫出嘴巴輪廓。

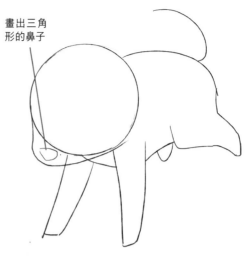

畫出三角形的鼻子

8 | 在前端畫個三角形作為鼻子。

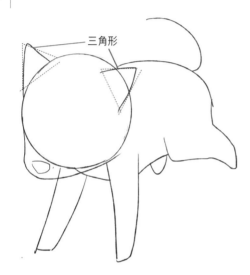

三角形

9 | 在頭頂畫出惡狼的耳朵。

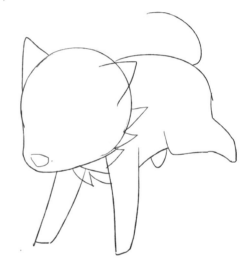

10 | 細化狼的頭部，畫出毛髮的質感。

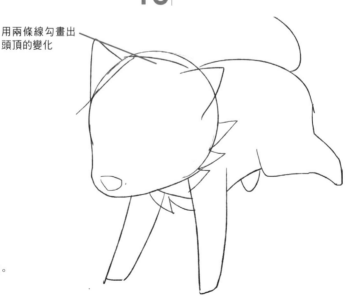

用兩條線勾畫出頭頂的變化

11 | 頭頂不能太圓，要做些修飾。

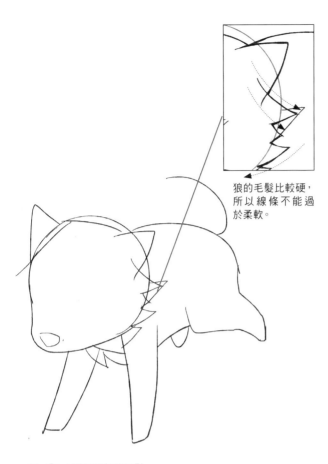

狼的毛髮比較硬，所以線條不能過於柔軟。

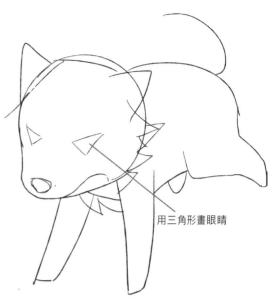

用三角形畫眼睛

13 畫出表現凶惡、帶有攻擊性的表情。

12 增加頭部的毛髮，使頭部更自然。

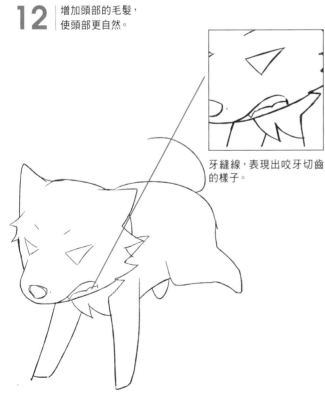

牙縫線，表現出咬牙切齒的樣子。

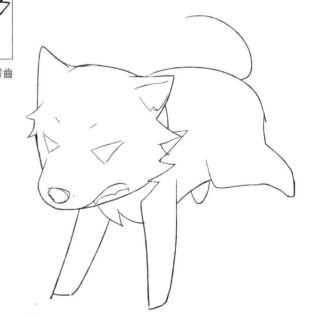

14 擦去多餘的線條，畫出狼的牙齒。

15 畫出耳朵的細節，表現出左右耳朵的正反面。

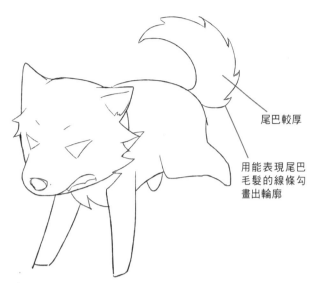

尾巴較厚

用能表現尾巴
毛髮的線條勾
畫出輪廓

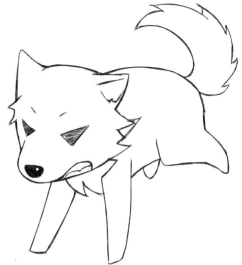

16 根據尾巴的動態線
畫出尾巴的輪廓。

17 整理線條,畫出重色部分。

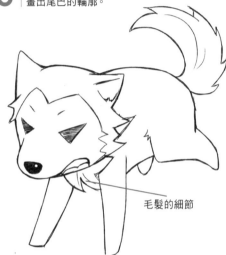

毛髮的細節

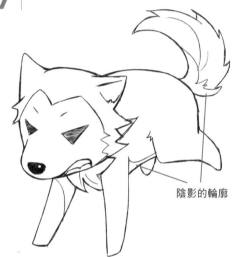

陰影的輪廓

18 畫出狼的面部輪廓,
突出面部特點。

19 確定陰影位置,畫出陰影的輪廓線。

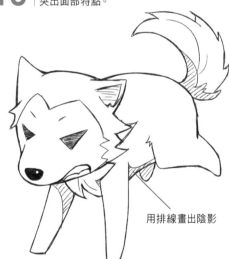

用排線畫出陰影

20 最後,根據陰影的輪廓線畫出陰影。
完成。

TIP

準備攻擊的狼

除了眼睛變形外,還可以通過表現出準備攻擊的
樣子,來體現凶惡的天性。

6.4.3 貓咪擬人化

貓咪是常見的動物，根據它的特點和習性可以繪製出擬人化後的樣子。

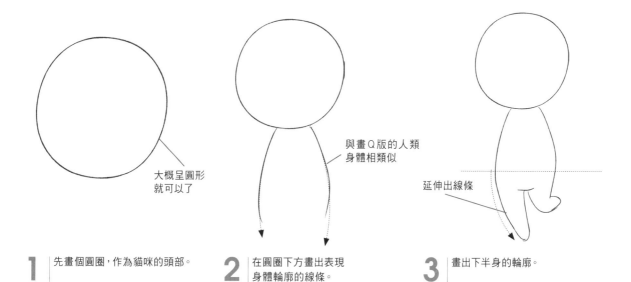

大概呈圓形就可以了

與畫Q版的人類身體相類似

延伸出線條

1 先畫個圓圈，作為貓咪的頭部。

2 在圓圈下方畫出表現身體輪廓的線條。

3 畫出下半身的輪廓。

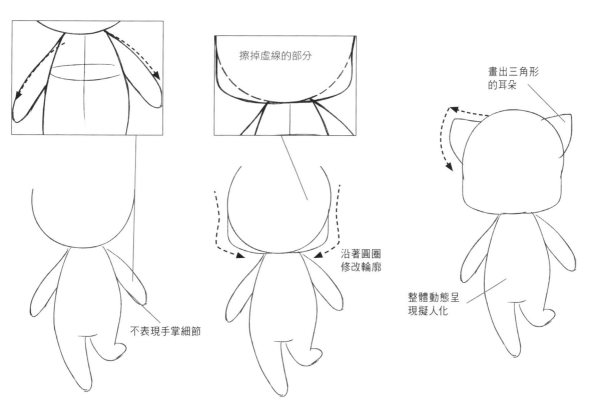

擦掉虛線的部分

沿著圓圈修改輪廓

畫出三角形的耳朵

整體動態呈現擬人化

不表現手掌細節

4 從臉頰下方、與身體交界處拉出線條，畫出手臂輪廓。

5 畫出面部輪廓，要表現出貓咪的臉頰輪廓。

6 畫出能表現貓咪的耳朵。

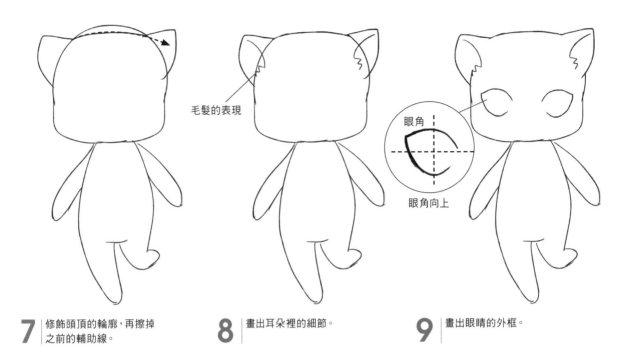

毛髮的表現

眼角

眼角向上

7 | 修飾頭頂的輪廓,再擦掉之前的輔助線。

8 | 畫出耳朵裡的細節。

9 | 畫出眼睛的外框。

眉毛簡單勾出即可

畫出貓咪嘴巴的特點

眼睛的細節與正常人類的畫法相同

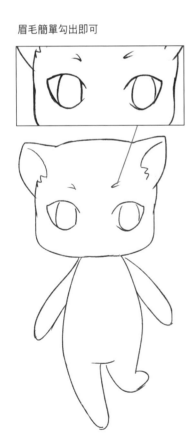

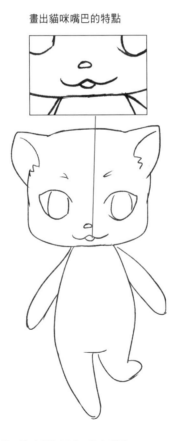

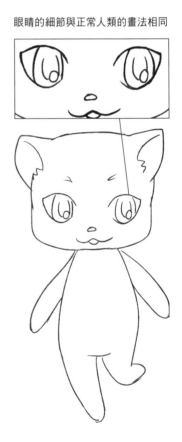

10 | 細化眼睛,畫出眼球的部分。

11 | 添加五官,畫出嘴巴。

12 | 畫出瞳孔及高光。

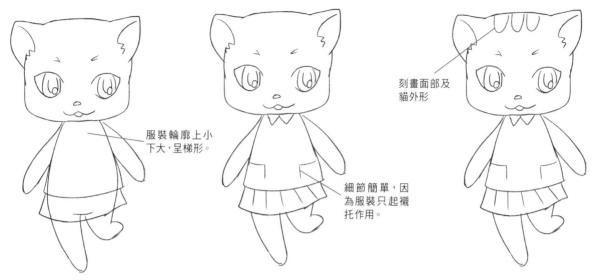

服裝輪廓上小
下大,呈梯形。

細節簡單,因
為服裝只起襯
托作用。

刻畫面部及
貓外形

13 | 根據體型畫出服裝,
進一步地擬人化。

14 | 細化服裝,添加出衣領、
褶皺等細節。

15 | 在頭頂畫出貓咪的毛髮花紋。

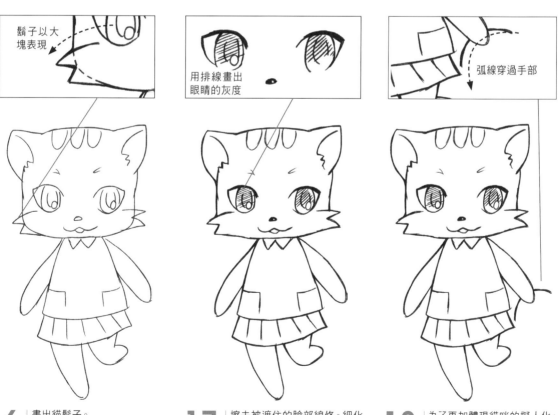

鬍子以大
塊表現

用排線畫出
眼睛的灰度

弧線穿過手部

16 | 畫出貓鬍子。

17 | 擦去被遮住的臉部線條。細化
線條讓畫面更清晰。畫出貓眼
的灰度。

18 | 為了更加體現貓咪的擬人化,
可以畫出手裡提著一個桶。

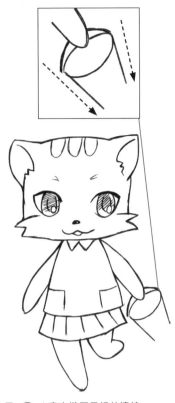

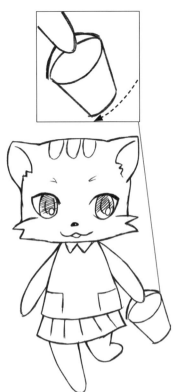

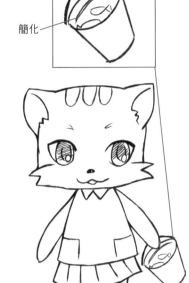

簡化

19 | 畫出橢圓及桶的邊線。

20 | 連接桶邊。

21 | 用簡單的線條畫出桶裡的水和魚兒。

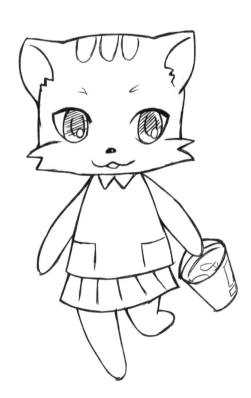

22 | 因為增加了水桶，擬人化就更加具象、有趣了。完成。

TIP

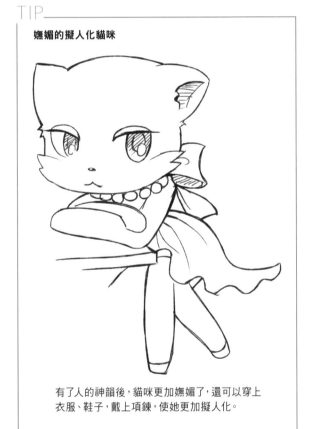

嫵媚的擬人化貓咪

有了人的神韻後，貓咪更加嫵媚了，還可以穿上衣服、鞋子，戴上項鍊，使她更加擬人化。